一支筆就能開始的
素描課［視角篇］

OCHABI Institute ———— 著

游若琪 譯

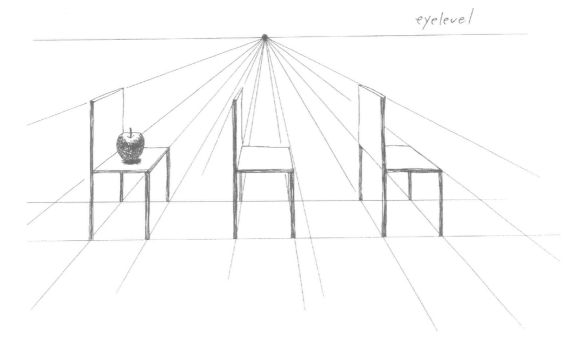

時報出版

前言

所有的圖畫都是從一條線開始的。而且，身邊的所有物品，幾乎都是由圓形、三角形、四邊形，以及球體、圓錐體、長方體這種基本圖形所組成的。也就是說，只要會畫基本圖形，組合後就能畫出各種物品。

本書會將人或物品的形狀，分解成基本圖形，然後組合成一幅畫。換言之，就是解說「如何組織畫圖的結構」。我們將這個方式取名為「邏輯素描」。只要學會這個畫法，不需要美感和經驗，任何人都能畫出一張圖。

每個人想學畫的動機都不一樣。「為了考美術大學」、「為了畫插畫和漫畫」、「為了從事創意相關的工作」，每個人的目的都大不相同。本書中所學習的內容，不是精緻寫生的畫法。取而代之的是，讓你學會當場將腦海裡浮現的點子迅速畫出來。此外，也能夠看到模特兒就能掌握特徵，並且快速畫出來。這樣的表現力和傳達力，會在藝術、興趣和工作等各種場合派上用場。

只要有紙和筆就能畫圖。輕鬆翻開本書，快樂地畫素描吧！

2018年春
作者群

Contents | 目錄

前言 ……………………………………………………………………………… 003

本書使用方式 …………………………………………………………………… 010

序 章　瞭解畫圖的方法 …………………………… 013

01 【Study】 任何人都會畫圖 ……………………………………………… 014

02 【Study】 透過「瞭解」讓圖更進步 …………………………………… 016

Column 回想畫圖的快樂 …………………………………………………… 018

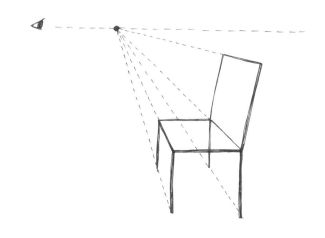

第 1 章　用畫線來表現 019

01 【 Study 】　筆的拿法 ... 020

02 【 Study 】　畫線的訣竅 ... 021

03 【 Work 】　練習畫曲線 ... 022

04 【 Work 】　練習畫直線 ... 023

05 【 Work 】　用線條自由畫畫看 024

06 【 Work 】　用線條表現聲音或觸感 025

07 【 Study 】　用線條掌握人的形狀 026

08 【 Work 】　用線條畫出人的動作 027

Column　文字也是圖的一種？ 030

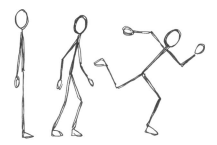

第 **2** 章　畫平面的圖 ⋯⋯⋯⋯⋯⋯⋯⋯⋯⋯⋯⋯⋯⋯⋯⋯⋯ 031

01　【Study】　觀察各種物品 ⋯⋯⋯⋯⋯⋯⋯⋯⋯⋯⋯⋯⋯⋯ 032

02　【Work】　畫圖前先做個暖身操 ⋯⋯⋯⋯⋯⋯⋯⋯⋯⋯ 034

03　【Work】　畫正圓形 ⋯⋯⋯⋯⋯⋯⋯⋯⋯⋯⋯⋯⋯⋯⋯⋯ 036

04　【Work】　畫三角形 ⋯⋯⋯⋯⋯⋯⋯⋯⋯⋯⋯⋯⋯⋯⋯⋯ 038

05　【Work】　畫四角形 ⋯⋯⋯⋯⋯⋯⋯⋯⋯⋯⋯⋯⋯⋯⋯⋯ 039

06　【Study】　用○△□可以畫什麼 ⋯⋯⋯⋯⋯⋯⋯⋯⋯⋯ 041

07　【Study】　把腳踏車轉換成○△□ ⋯⋯⋯⋯⋯⋯⋯⋯⋯ 043

08　【Work】　畫腳踏車 ⋯⋯⋯⋯⋯⋯⋯⋯⋯⋯⋯⋯⋯⋯⋯⋯ 044

09　【Study】　畫有質感的圖 ⋯⋯⋯⋯⋯⋯⋯⋯⋯⋯⋯⋯⋯ 048

10　【Work】　畫 T 恤 ⋯⋯⋯⋯⋯⋯⋯⋯⋯⋯⋯⋯⋯⋯⋯⋯⋯ 049

11　【Study】　注意景深 ⋯⋯⋯⋯⋯⋯⋯⋯⋯⋯⋯⋯⋯⋯⋯⋯ 051

12　【Work】　畫蛋糕 ⋯⋯⋯⋯⋯⋯⋯⋯⋯⋯⋯⋯⋯⋯⋯⋯⋯ 052

Column ▶ 圖畫是世界共通的語言 ⋯⋯⋯⋯⋯⋯⋯⋯⋯⋯⋯⋯⋯ 056

第 **3** 章　畫人物 .. 057

01 【 Study 】 用骨架抓出臉的形狀 .. 058

02 【 Work 】 畫臉 .. 060

03 【 Study 】 用骨架抓出人的形狀 .. 062

04 【 Work 】 畫人的形狀 .. 064

05 【 Work 】 表現人的動作和感情 .. 068

06 【 Work 】 畫斜向的人 .. 070

07 【 Study 】 抓出身體的形狀 .. 072

08 【 Work 】 畫身體 .. 074

09 【 Work 】 畫穿了衣服的人 .. 080

10 【 Study 】 掌握人物的特徵 .. 084

11 【 Work 】 畫人物與物品的組合 .. 086

Column ► 從古代壁畫和捲軸畫學習平面畫的技法 .. 092

第 4 章　畫立體的圖

第 **4** 章　畫立體的圖 ··· 093

01 【 Study 】 抓出物品的立體形狀 ····································· 094

02 【 Study 】 理解色值 ·· 096

03 【 Work 】 繪製色值 ·· 098

04 【 Study 】 瞭解配合形狀畫出色值的方式 ······················ 102

05 【 Study 】 明白橡皮擦的使用方式 ································· 104

06 【 Study 】 理解透視法 ·· 106

07 【 Work 】 用一點透視法畫椅子 ··································· 110

08 【 Work 】 用兩點透視法畫長方體 ································ 112

09 【 Study 】 理解視平線 ·· 118

10 【 Work 】 畫圓柱體 ··· 120

11 【 Work 】 畫圓錐體 ··· 126

12 【 Work 】 畫球體 ·· 130

13 【 Work 】 用基本圖形畫醒酒瓶 ··································· 136

14 【 Work 】 用基本圖形畫蘋果 ······································ 142

Column ─ 瞭解後就會畫葡萄酒杯 ·································· 154

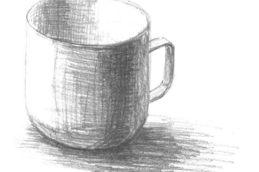

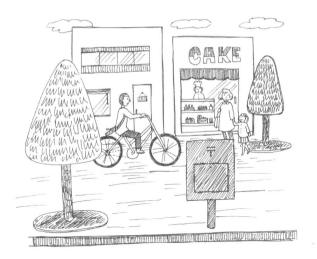

第 **5** 章 　畫情景 ·· 155

01 【Study】 明白風景的畫法 ································· 156

02 【Work】 畫有人物的風景 ································· 160

03 【Work】 畫立體的風景 ··································· 164

04 【Study】 拓展表現的手法 ································· 166

Column ➔ 學會素描後，也會改變鑑賞繪畫的方式 ············· 170

結語 ·· 171

基本用語集 ·· 172

監修 & 作者簡介 ······································· 174

本書使用方式

● 準備工具

畫圖時需要畫布和筆。所謂的畫布，不管是筆記本、萬用手冊、甚至是白板都可以。筆也一樣，先用手邊有的原子筆或鉛筆等工具開始畫吧！本書會使用原子筆或鉛筆來繪畫。至於紙，只要有A4影印紙或空白筆記本就可以了。另外還要準備橡皮擦。

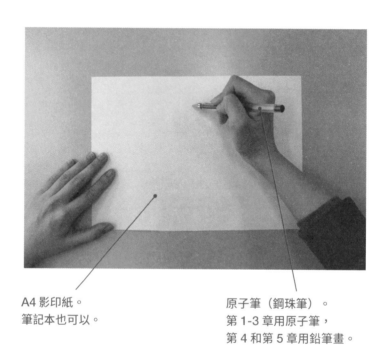

A4 影印紙。
筆記本也可以。

原子筆（鋼珠筆）。
第 1-3 章用原子筆，
第 4 和第 5 章用鉛筆畫。

● 關於題材（主題）

本書全部以刊登於紙上的題材或主題為主，一邊看範例一邊畫。因此，讀者不需要準備實際物品。照本書學習過一遍後，再嘗試畫你喜歡的題材吧！

● 本書的結構

本書將從線的畫法開始，一邊學習顏色、質感、景深等等的畫法，並且畫出有光影的情景。在各個項目中，分成學習畫圖所需的知識及思考方式的「Study」，以及實際動手繪畫的「Work」。

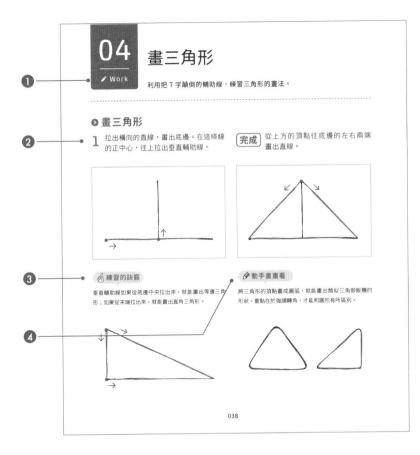

❶ Study / Work

在 Study 學習知識及思考方式，在 Work 學習實際的繪畫方法。

❷ 步驟說明

按照步驟解說畫法。畫的位置或方向，會用紅色箭頭標示。

❸ 練習的訣竅

介紹熟記後會讓畫圖時更方便的訣竅。

❹ 動手畫畫看

介紹運用學到的技巧，挑戰動手畫的題材。

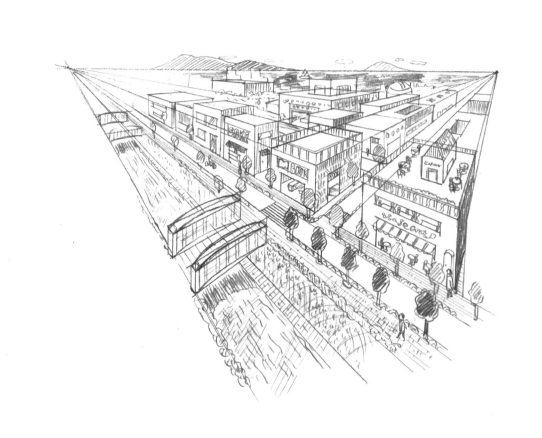

序章

———

瞭解畫圖的方法

只要懂訣竅，任何人都會畫圖。學會掌握當你想要「用圖來傳達」的時候，就能迅速動手畫出來的重點吧！

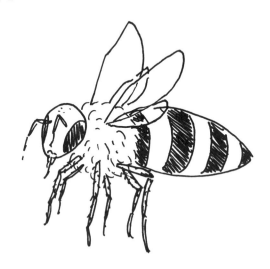

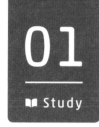
任何人都會畫圖

照著本書練習，任何人都能輕鬆出畫一張圖。

❷ 瞭解畫圖的方法

看到順手就能畫圖的人，或是看到完成後的寫實圖，「該怎麼做才能畫出那種作品？」這麼想的人肯定不在少數。

本書並非要藉由培養才華、不斷努力，來練習素描能力，而是用「瞭解畫圖的邏輯」這種方法，來學會素描能力。

無論是不擅長畫圖的人，或是稍微有點繪畫基礎的人，都會變得比現在畫得更好。

視平線
（看東西的人的眼神高度）

▲ 圖是由邏輯（道理）所構成。只要明白邏輯，不看主題也能迅速畫出對方看得懂的圖。

◉ 用圖來傳達

圖的任務是「傳達視覺資訊」。比文字更迅速、而且能傳達更多資訊是圖的特徵，同時也是任務。用畫圖取代言語說明，就能準確傳達腦海裡的點子或印象的些微差異。

只要明白素描的邏輯，就能迅速畫出能夠在日常生活中，或是工作上派上用場的圖。

▲ 在日常生活中或工作上，比起長時間仔細描繪的圖，短時間清楚畫出所需資訊的圖，運用的場合更多。

透過「瞭解」讓圖更進步

讓圖畫得更好的訣竅，就是「瞭解」你要畫的對象。

❷ 畫了就能看得更清楚

請看下方的圖。這是只憑腦中印象畫出蜜蜂的範例。

接著請看右頁的圖。這是仔細觀察蜜蜂的形狀和特徵，瞭解牠是什麼樣的構造後所畫出的圖。

就像這樣，觀察並瞭解，就能讓圖變得更進步。反過來說，藉由畫圖培養觀察力，也能夠發現到過去看不出來的東西。

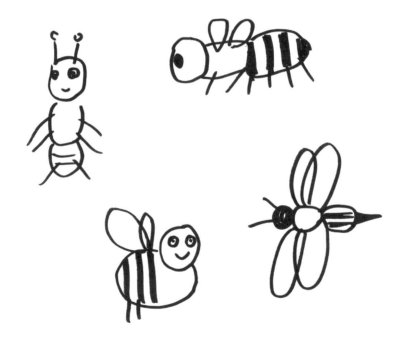

▲ 只憑腦中印象畫出蜜蜂的範例。自以為知道，實際動手畫畫看，卻只能畫出籠統的模樣。

◉ 畫構造

下方的蜜蜂圖，絕對不是畫得很逼真的範例，而是短時間內用筆畫出來的成果。蜜蜂的外型看起來複雜，但只要發現到牠分成頭部、胸部、腹部，而且翅膀和腳是從胸部長出來的，不用畫得像照片那麼仔細，也能表達這是一隻蜜蜂。

邏輯素描把著眼點放在掌握物品的形狀和特徵，畫出讓人看得懂的圖。因此，對所有想學素描基礎的人都有幫助。

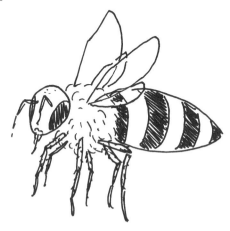

▲ 明白形狀和構造，就能畫出不夠逼真也能看得懂的圖。

 動手畫畫看

觀察

① 掌握形狀
蜜蜂由頭部、胸部、腹部三個部分構成。

② 掌握特徵
眼睛很大、兩眼之間有觸角、胸部左右側各長出三隻腳、翅膀從胸部長出大小各兩片、腹部有條紋……等等。

動手畫

① 畫出大概輪廓
用簡單圖形畫出印象或外形。

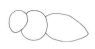

② 畫出特徵
畫出眼睛、翅膀、胸部、觸角，重要的是先理解該部位的功能再畫。

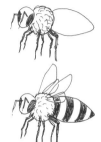

回想畫圖的快樂

Column
1

　　畫在牆壁或地面的圖、用蠟筆畫的暑假回憶、畫出想穿的洋裝或想嘗試的髮型、圖畫明信片、朋友和老師的肖像畫、畫在課本上的塗鴉……回想小時候，畫圖這件事幾乎是所有人熟悉的回憶。現在不擅長畫圖的人，是從什麼時候開始覺得畫圖不快樂呢？

　　小時候畫的圖沒有「正確答案」，不論畫得是好是壞，都很雀躍地用喜歡的顏色，自由自在上色或畫線。

　　隨著年齡增長，有些人會開始想模仿漫畫或動畫的角色，和班上畫得很好的人比較，擅自決定是否有畫圖的才華，應該是這樣吧？或是在美術館、畫冊、美術課本上，看到像照片一樣逼真的寫實圖，或者充滿個性的名畫，認定自己「沒辦法畫出像畫家一樣水準的圖」，在不知不覺中擅自決定了「正確答案」，認為「沒辦法畫得像照片一樣就很丟臉」，於是逃避畫圖，這樣的人肯定也不少。

　　大多數人不是不會畫圖，而是認定「不再畫圖所以變得不擅長」。

　　畫圖沒有正確答案。畫圖不是為了得到別人的評價，或是讓別人高興、驚訝，只要自己畫得開心就好。重要的是先開始動手畫。無論有什麼目的，只要享受畫圖得快樂並養成習慣，任何人都會越畫越好。

第1章

用畫線來表現

「線」是構成圖畫最基本的要素。在第 1 章中，會從鉛筆的用法開始學，並學習直線和曲線的畫法、以及一條線能做到的各種表現方式。

筆的拿法

首先確認畫圖工具的使用方式。

準備筆或鉛筆,照著下方照片拿拿看。
拿的位置和拿筷子一樣,不要出力拿,這是基本。

筷子的拿法

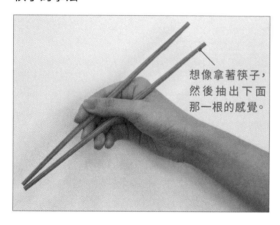

想像拿著筷子,然後抽出下面那一根的感覺。

筆的拿法

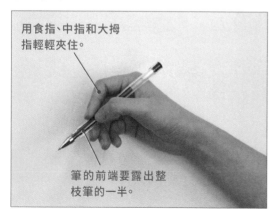

用食指、中指和大拇指輕輕夾住。

筆的前端要露出整枝筆的一半。

練習的訣竅

平常寫字時,多半拿在靠近筆尖的位置。靠指尖的動作畫狹小的範圍時,這樣拿無所謂;但畫稍微大的範圍時,需要移動手腕或手肘,最好拿在整枝筆的中間位置。

02
■ Study

畫線的訣竅

無論要畫什麼樣的線，都必須先在腦海中想像再動筆。

◉ 畫線的基本練習方法

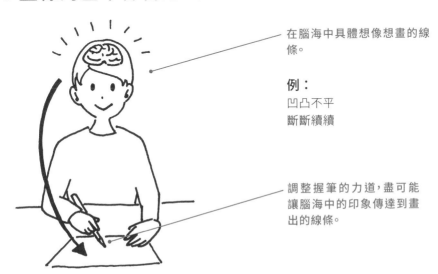

在腦海中具體想像想畫的線條。

例：
凹凸不平
斷斷續續

調整握筆的力道，盡可能讓腦海中的印象傳達到畫出的線條。

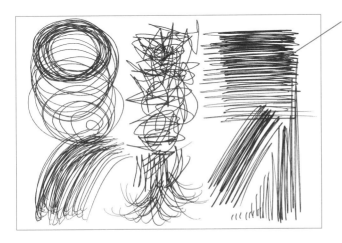

反覆畫短線，讓線條漸漸拉長。

👆 **練習的訣竅**

仔細觀察畫出來的線條或圖，確認是否符合腦海中的想像。重點在於不斷反覆重疊地畫，讓成品接近自己的想像。

練習畫曲線

畫曲線時，要用手腕或手肘當軸心，才能畫出圓形。

練習的訣竅

想像成用布擦拭和要畫的曲線一樣長的球體（例如：洋蔥等），上下左右移動手腕、手臂及上半身，會更容易畫出曲線。

1 拿筆的角度，大約和紙面呈現 45 度斜角。

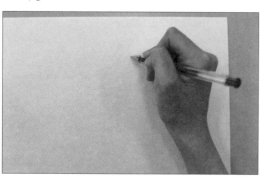

2 一邊畫線，一邊左右移動手腕，讓線條呈現弧狀。

3 一開始不斷來回畫短曲線，然後逐漸拉長，畫出長曲線。

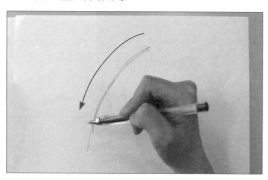

動手畫畫看

若要改變曲線的方向，轉動紙張會更好畫。

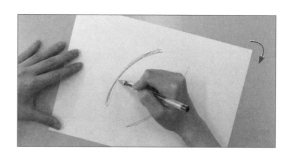

04

✏ Work

練習畫直線

學會畫直線後，就能正確畫出三角形或四角形。

👆 練習的訣竅

挺直腰，用全身而不是手的前面，每畫一筆都配合呼吸，就能畫出筆直的線。

1 拿筆的角度，大約和紙面呈現 45 度斜角。

2 移動手臂和上半身，將筆尖以筆直的縱向或橫向移動，畫出線條。

3 一開始不斷來回畫短直線，然後逐漸拉長，畫出長直線。

✏ 動手畫畫看

若要改變線條的方向，轉動紙張會更好畫。

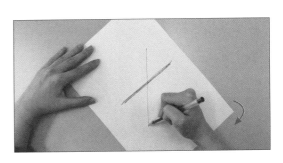

用線條自由畫畫看

用曲線和直線，自由畫出腦海中想像的東西吧！

在紙上畫出 AB 兩點，用線條自由地將它們連起來吧！畫的時候，腦中可以一邊想像「散步」、「冒險」等感覺，賦予線條主題。

例：最短距離、速度

例：散步

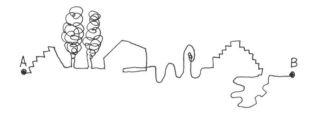

例：冒險

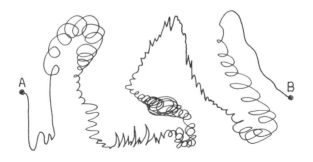

🖍 動手畫畫看

畫的人不同，對「散步」的感覺也會不一樣。把步行節奏用波浪狀線條表現的人、把走的地方高低差異，畫成折線圖的人，主題和設定都沒有標準答案。發揮想像力，畫出「減重散步」、「遛狗散步」等感覺吧！

06

✏ Work

用線條表現聲音或觸感

用線條表現「刺刺的」、「蓬蓬的」等形容詞。

「形容詞」是表現聲音或觸感的言語。參考下方的例子,自由畫出聯想到的聲音或質感。
練習畫形容詞,會讓表現方式變得更豐富。

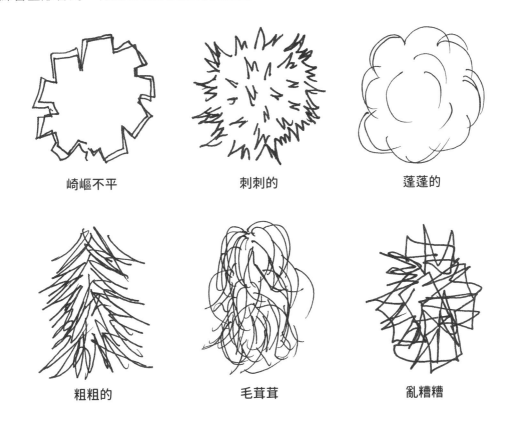

崎嶇不平　　　　　　刺刺的　　　　　　蓬蓬的

粗粗的　　　　　　毛茸茸　　　　　　亂糟糟

✏ **動手畫畫看**

試著將你對各個形容詞產生的不同感受,用最能表現腦中印象的線條畫出來。並配合質感,改變畫線時的速度、力道或
粗細。

第
1
章

用
畫
線
來
表
現

07
Study

用線條掌握人的形狀

即使是只用簡單線條表現出人體的「火柴人」，也能夠表現真實的動作。

❯ 瞭解脖子和手腳的位置與長度

想表現「人」的時候，能迅速畫出的方法就是「火柴人」。要表達這裡有人，它是非常方便的記號；只要稍微注意骨架再畫，即使是火柴人，也能表達逼真的動作。試著掌握脖子和手腳的位置與長度吧！

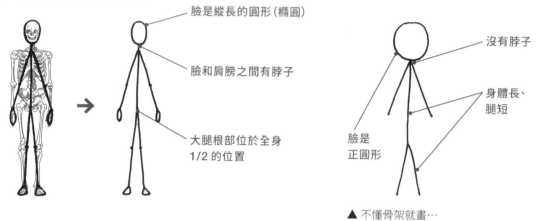

臉是縱長的圓形（橢圓）

臉和肩膀之間有脖子

大腿根部位於全身 1/2 的位置

沒有脖子

身體長、腿短

臉是正圓形

▲ 不懂骨架就畫…

❯ 讓火柴人動起來

注意骨架再畫，就能畫出下圖這種動感十足的火柴人。

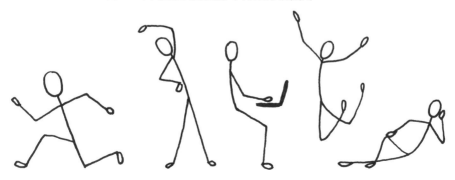

08

用線條畫出人的動作

試著用火柴人畫出站姿、走路、跑步這三個動作。

◐ 畫脊椎和頭

1 配合站姿、走路、跑步這三個動作，將脊椎畫出三種斜度。

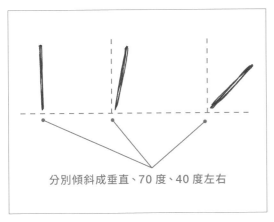

分別傾斜成垂直、70 度、40 度左右

2 配合步驟 **1** 畫的脊椎角度，把頭畫出來。

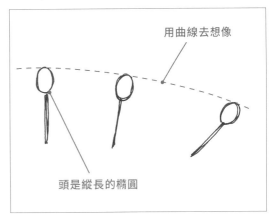

用曲線去想像

頭是縱長的橢圓

☞ 練習的訣竅

從站姿讓脊椎開始傾斜，其中一邊的腳自然而然就會往前伸。重複這個動作，就會變成「走路」。讓脊椎變得更斜，腳跨得更大步，動作就會變成「跑步」。

藉由改變脊椎的傾斜度和腳的彎曲方式，就能畫出不同的姿勢。

❷ 畫腿

1 畫出向前伸的腿。

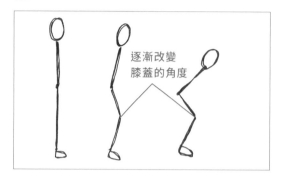

逐漸改變
膝蓋的角度

👆 **練習的訣竅**

大腿根部到膝蓋、膝蓋到腳踝，必須像圖一樣畫出彎曲的樣子。腳尖用大約臉的 1/3 的橫長橢圓形來表現。站姿呈現筆直的模樣。

2 畫出另一條腿。

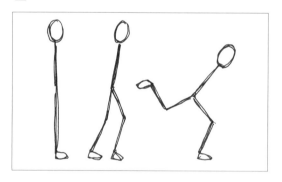

👆 **練習的訣竅**

走路的姿勢要畫在脊椎的延長線上，膝蓋以下的部分要稍微往後彎。跑步則是畫在脊椎的延長線上，膝蓋以下的部分要往後抬高大約 90 度。

✎ **動手畫畫看**

在同樣的圖加上資訊，故事也會隨之變化。用第 25 頁學到的形容詞，
追加汗水或風雨吧！

❷ 畫手臂

1 畫出向前伸的手臂。

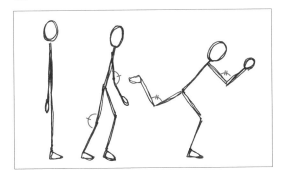

👆 **練習的訣竅**

往前伸的手臂，手肘彎曲的角度，要畫得和往後伸的那條腿的膝蓋一樣。手掌用比腳掌小一號的橢圓形來表現。

2 畫出另一條手臂。

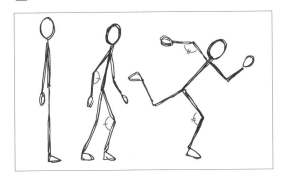

👆 **練習的訣竅**

往後伸的手臂，手肘彎曲的角度，要畫得和往前伸的那條腿的膝蓋一樣。

文字也是圖的一種？

「很想畫圖，可是不好意思在別人面前畫」、「等畫技進步後再表現」。

本書的讀者中，或許也有很多人有相同的想法。這時候，請重新思考序章所說明的「圖的任務是傳達視覺資訊」。

舉例來說，我們自然而然使用的「文字」，據說來自象形符號。常用來舉例的「木」這個字，筆直的樹幹和樹枝、地裡的樹根，這些圖案逐漸簡化，變成了記號。回想起文字的演變過程，應該會發現到文字就是為了傳達資訊所轉變而成的「圖」。除此之外，也請回想起街上到處可見的標誌或指示牌上畫的象形符號。綠燈裡的走路小人、紅燈裡站立不動的小人，這些象形符號也是為了傳達資訊所轉變而成的「圖」。

無論是文字還是象形符號，都是用線條簡單表達，只看一眼就能傳達資訊，非常了不起的「圖」。只要把圖當作傳達資訊的手段，就不需要畫得太逼真，也不需要思考藝術性這種太艱深的問題。這樣一想，畫圖的門檻就會降低許多了。

▲ 文字的起源是「圖」。

▲ 象形符號也是為了傳達資訊的特殊圖示。

第 2 章

畫平面的圖

身邊的物品，幾乎都是用○（圓形）、△（三角形）、
□（四角形）這種簡單圖形加以組合，就能表現出來。
在這一章，我們要練習將物品替換成簡單的圖形。

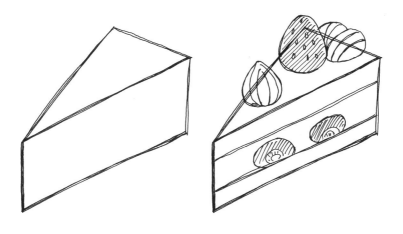

觀察各種物品

仔細觀察身邊的各種物品，找出圓形、三角形和四角形的組合。

❯ 仔細觀察身邊的各種物品

杯子、筆記本、智慧型手機、桌子等，試著仔細觀察身邊的物品吧！剖成平面後，會發現到這些東西都是由圓形、三角形和四角形這種簡單的圖形所組合而成的。

花瓶大概可以轉換成□
和△的組合。

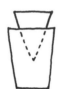

餐巾紙可以轉換成□。

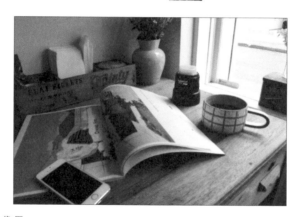

杯子從側面看,應該
是□和半圓形吧？

雜誌從上方看,就是
□。

智慧型手機看起來像是
□和○組合而成的。

像桌子這麼大的物品,也可
以轉換成□。

⊙ 轉換成簡單的圖形

看似複雜的物品，換個角度看，就能轉換成基本圖形。從各種角度觀察物品，是截取形狀的重要關鍵。

咖啡杯

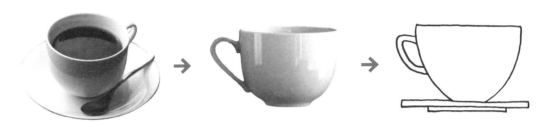

▲ 從上方看很複雜。　　　　　　▲ 從側面看，就能轉換成橢圓形和四角形。

檸檬

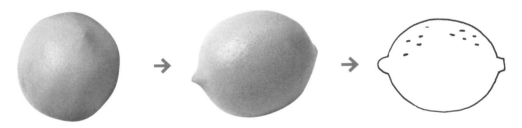

▲ 只看見一邊的尖角，看起來像圓形。　　▲ 若是能看見兩邊尖角的角度，就能用簡單圖形畫出來，輕易表達是檸檬。

房子

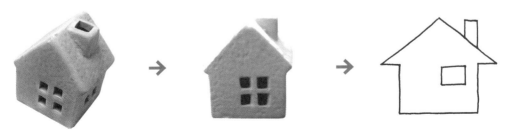

▲ 從斜上方看很複雜。　　　　　　▲ 從正側面看，可以轉換成三角形和四角形。

畫圖前先做個暖身操

先做個暖身操放鬆身體，作為動筆前的準備。

◉ 做圓形暖身操

1 畫圓形要運用手腕的旋轉。一開始先畫像彈簧一樣的螺旋，接著慢慢調整成圓形。順時針、逐漸往下畫，最後重疊成接近正圓的形狀。

2 習慣後可以一開始就畫接近正圓形的圓圈。不只畫順時針，也要練習畫逆時針。

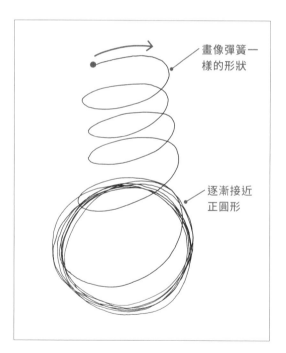

畫像彈簧一樣的形狀

逐漸接近正圓形

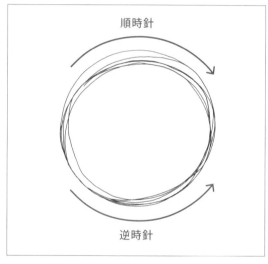

順時針

逆時針

👆 **練習的訣竅**

藉由畫很多大圓、小圓、橢圓形，就能隨心所欲畫出想要的圓形。

❷ 做三角形暖身操

1 從小三角形的頂點按照左下角、右下角的順序畫，接著慢慢放大，畫出包圍小三角形的大三角形。

2 習慣後就照順時針和逆時針的方向，畫出重疊的三角形。

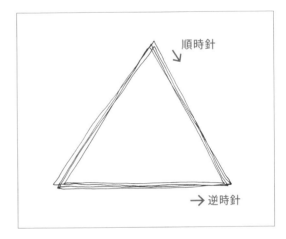

❷ 做四角形暖身操

1 和三角形一樣，畫團團包圍住小四角形的四角形。

2 習慣後就照順時針和逆時針的方向，畫出重疊的四角形。注意每一邊都要畫成直線。

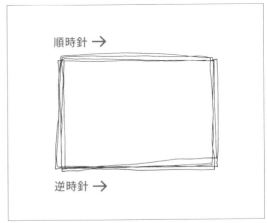

03

✎ Work

畫正圓形

快速用一筆畫出圓形雖然很好，在這裡我們利用輔助線來練習。

◉ 決定橫向的大小

1 首先拉出輔助線。左右各畫一個點，這條線會成為圓形的直徑。

2 將兩個點用直線連接起來。

輔助線（協助畫圖的骨架線）

◉ 決定縱向的大小

1 在直線中央畫出一點。

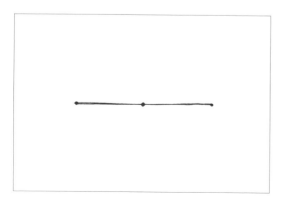

2 拉出通過中心點的垂直輔助線，在半徑的位置畫出點。

● 用弧線連接頂點

1 在四個頂點畫出弧線。

2 將弧線往箭頭方向逐漸加長，銜接起每一條弧線。

完成 重疊弧線，並調整形狀。

✐ 動手畫畫看

畫橫長的橢圓形時，橫向輔助線要畫長一點；畫縱長的橢圓形時，縱向輔助線要畫長一點。

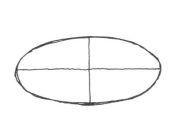

04

✏ Work

畫三角形

利用把 T 字顛倒的輔助線，練習三角形的畫法。

--

❯ 畫三角形

1 拉出橫向的直線，畫出底邊。在這條線的正中心，往上拉出垂直輔助線。

完成 從上方的頂點往底邊的左右兩端畫出直線。

👆 練習的訣竅

垂直輔助線如果從底邊中央拉出來，就能畫出等邊三角形；如果從末端拉出來，就能畫出直角三角形。

✏ 動手畫畫看

將三角形的頂點畫成圓弧，就能畫出類似三角御飯糰的形狀。重點在於強調轉角，才能和圓形有所區別。

05
✎ Work

畫四角形

四角形要想像成用點連接起四個角，就能畫得很漂亮。

◉ 畫左邊和上邊

1 在垂直方向畫兩個點。

2 用直線將兩點連起來。

3 從點 A 往右畫出點，用直線連起來。

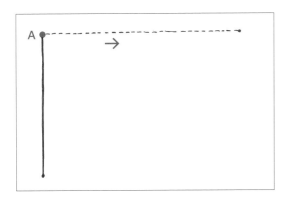

👉 **練習的訣竅**

長線條容易畫歪，先從一點向另一點慢慢畫出虛線，再疊上直線就可以了。此外，為了畫得更順手，也可以轉動紙張再畫。

● 畫右邊和下邊

1 從點 B 往下拉線。

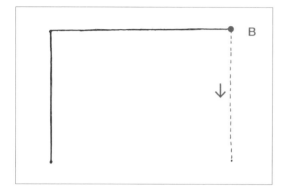

2 將點 C 和點 D 連起來。

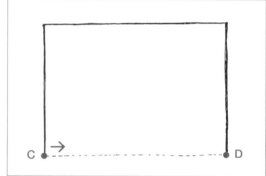

完成 四角形畫好了。

✏️ **動手畫畫看**

習慣後就不要畫點，直接拉直線吧！此外，也要挑戰正方形或梯形，還有圓角的四角形。

用○△□可以畫什麼

本單元介紹用目前練習過的簡單圖形，就能畫出來的物品。

● 可以用圓形畫出來的物品

西瓜 帽子 鬧鐘

● 可以用三角形畫出來的物品

金字塔 派對帽子 雞尾酒杯

第**2**章　畫平面的圖

⊙ 可以用四角形畫出來的物品

大樓

椅子

筆記型電腦

⊙ 組合圖形後可以畫出來的物品

風景

兒童餐

07
■ Study

把腳踏車轉換成○△□

把腳踏車的各個零件,轉換成簡單圖形吧!

◉ 將腳踏車的各個零件轉換成○△□

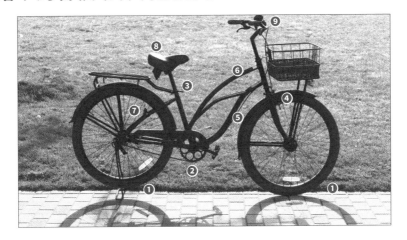

❶
有兩個○的輪胎並排。

❷
連接踏板與後輪的曲柄是○。

❸❹
連接曲柄與座墊的座管,和連接前輪與把手的前叉幾乎是平行。可以用細長的○或□來畫。

❺❻
連接座管和前叉的零件。❻的位置會因腳踏車不同而改變,有時候只有單邊。這個部分同樣可以用細長的○或□來畫。

❼
連接後輪的座管的零件。這個部分同樣可以用細長的○或□來畫。

❽
座墊上方很平,可以替換成△。

❾
手把有直的也有彎曲的,可以用細長的○或□來畫。

👉 練習的訣竅

首先觀察,然後想想看從側面看是什麼形狀,從正面或正上方看又是什麼形狀。

08

✏ Work

畫腳踏車

參考前一頁的轉換方式,實際畫畫看腳踏車吧!

◉ 畫輪胎和曲柄

1 畫兩個並排的輪胎。

正中間要空出可以再放一個
小圓圈的間隔。

2 在靠近後輪的地方畫一個圓形,大小約步驟 **1** 的
兩個圓形間隔的一半。這個圓形會成為曲柄。

畫在連接前後輪的直線稍微
偏下的地方。

◎ 畫車架

1 從曲柄的中心，沿著後輪畫出座管。

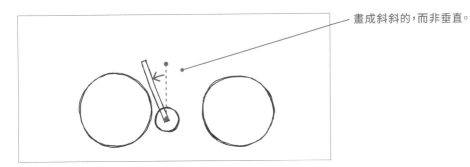

畫成斜斜的，而非垂直。

2 前叉從前輪中心開始畫，和座管平行。

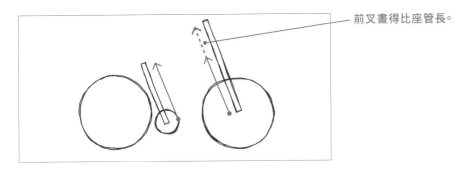

前叉畫得比座管長。

3 將前叉和曲柄中心連起來。

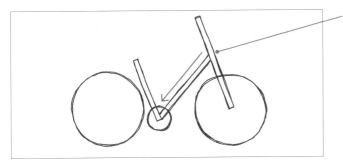

從前叉中央偏上的地方延伸。

4 連接座管和前叉。

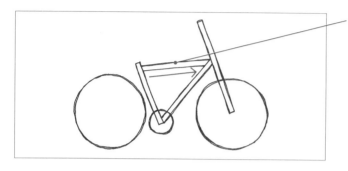

根據腳踏車種類不同，長度和角度也會改變。

5 連接後輪中心和座管。

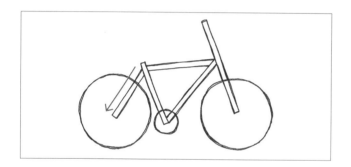

◉ 畫座墊和手把

1 用三角形在座管上方畫出座墊。

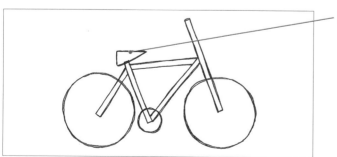

椅面要和地面平行。

完成 畫上手把就完成了。

手把 ————

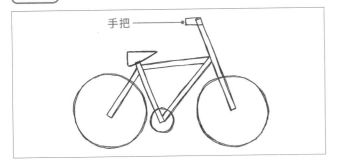

✏️ **動手畫畫看**

加上籃子、鏈條和輻條，會顯得更逼真。

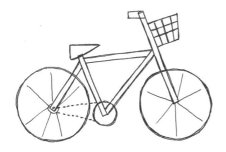

✏️ **動手畫畫看**

學會畫腳踏車後，試著將第 17 頁介紹的蜜蜂，或是物品大集合的風景，轉換成簡單的圖形後畫畫看吧！

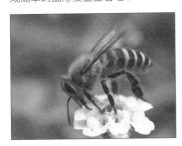

09

■ Study

畫有質感的圖

搭配第 1 章學到的「形容詞」，讓圖畫呈現質感。

◉ 圓形和「蓬蓬的」

棉花糖

　＋　蓬蓬的　⟶　

◉ 三角形和「粗粗的」

樹

　＋　粗粗的　⟶　

◉ 四角形和「亂糟糟」

紙

　＋　亂糟糟　⟶　

畫 T 恤

在本單元學習畫簡約的 T 恤，搭配各種不同的質感吧！

⊙ 畫簡約的 T 恤

範本

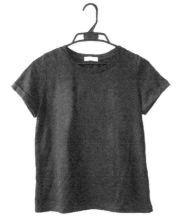

1 將身體部分轉換成四角形再畫。

✏️ **動手畫畫看**

若將身體部分的形狀，改成圓角的四角形，會給人柔軟的印象；若改成三角形，就會偏女性化。

完成 將袖子轉換成三角形、領子轉換成半圓形後畫上去。

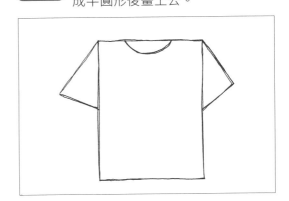

第**2**章 畫平面的圖

▶ 將 T 恤加上質感

把上一頁的 T 恤當作草圖，自由加上各種質感吧！

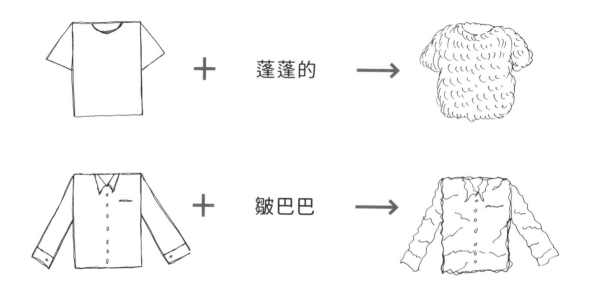

蓬蓬的

皺巴巴

🖊️ **動手畫畫看**

不只是 T 恤，也要練習把風景等物品加上質感，讓表
現手法更豐富。

11
■ Study

注意景深

利用平面的圖形，可以畫出有景深的圖。

● 將有景深的物品轉換成○△□

從斜上方看咖啡杯，感覺很難畫。

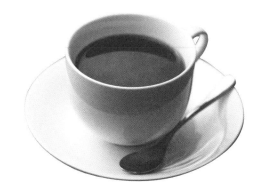

但是，只要用先前學過的做法，轉換成簡單圖形，又會變成什麼樣呢？只要轉換成橢圓形和四角形，應該會變得好畫很多。

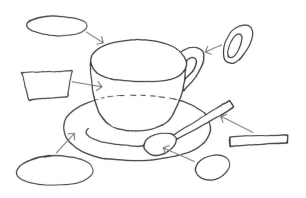

✎ 動手畫畫看

從各種角度觀察，找出最容易表達景深的視點吧！

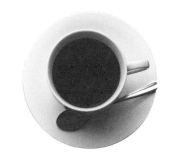

12 ✎ Work

畫蛋糕

從斜上方的視點，畫出有景深的草莓蛋糕吧！

❷ 決定視點

能夠表達景深的角度

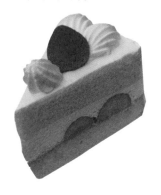

難以表達景深的角度

❷ 畫蛋糕

1 畫上方那一面。

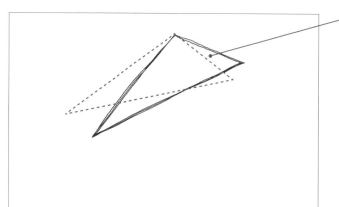

如虛線所示，上方的三角形畫哪一個角度都可以。

👆 **練習的訣竅**

從正上方看的話，幾乎等於等腰三角形。要讓它呈現景深，前方的長邊畫好之後，接著畫後方稍微短一點的長邊，最後將短邊連接起來。

2 畫側面，注意要畫成平行四邊形。

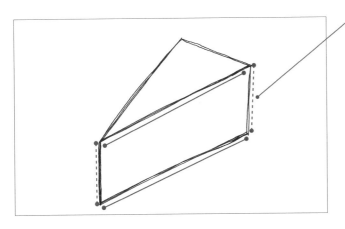

垂直線等於蛋糕的厚度。

👆 **練習的訣竅**

用相同的長度畫出兩條垂直線，最後畫底面
的線。上下和左右都必須平行。

完成 加上裝飾後就完成了。

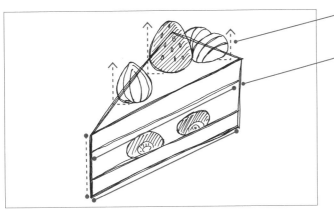

垂直

平行

👆 **練習的訣竅**

注意上方的裝飾要呈現垂直，夾心的部分要
和底邊平行。

✏ **動手畫畫看**

畫上不同的裝飾，就會變成不同口味的
蛋糕。像是巧克力蛋糕、水果蛋糕，隨
心所欲地畫畫看吧！

[共享完成後的感覺]

分享商品或裝飾完成後的感覺時,光靠言語很難精準傳達,但用畫的就能
輕易分享。此外,畫圖可以釐清模糊的地方,可以擬定更縝密的計劃。

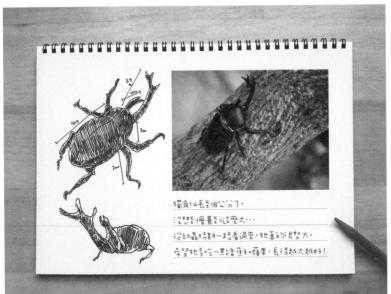

[觀察日記]
光靠照片沒辦法記錄的事，留
下塗鴉可以在日後會派上用
場。無法拍攝照片的夢想日
記，也推薦用畫的留下紀錄。

[烹飪的創意發想]
要怎麼烹調什麼食材，動手前
一邊畫圖一邊記錄，點子就能
變得更明確，外出採購和準備
食材也會變得更順暢。

圖畫是世界共通的語言

聽到「紅色」這個字，請聯想一樣物品。幾個人一起玩玩看，把想到的事物畫下來，分享給其他人，會發現到每個人從言語和文字所聯想到的東西都不一樣。有的人想到番茄、有的人想到紅綠燈，應該會出現五花八門的圖。

「明明目的相同，討論時卻會意見相左。」有這種經驗的人肯定不少。平常的溝通幾乎都用言語或文字，但從言語所聯想到的印象卻因人而異。人在思考、理解的時候，腦海中會浮現用自己的方式所詮釋的圖像。因此，相較於言語或文字，圖像更能正確傳達自己的想法，比較不會和對方產生認知上的差異。

請想像一下，如果第 1 章的專欄中所提到的標誌或指示牌，全部替換成文字資訊，是否能在當下做出正確的判斷呢？尤其是在慌亂之際，或許很容易因為自以為是的想法，造成誤解或看錯的情況。正因為是圖畫，才能讓所有人在剎那間理解同樣的內容。

由此可見，圖畫可說是超越了言語，稱得上是「世界共通的語言」。

 番茄 金魚 西瓜 紅綠燈 消防車

▲ 聽到「紅色」這個字，所聯想到的各種事物。

畫人物

或許很多人會認為，畫出勻稱的人體是一件門檻很高的事。不過，畫人體和畫物品一樣，只要知道訣竅就能畫出均衡的人體。在這一章中，我們將眼睛、鼻子和嘴巴轉換成簡單的記號，用來畫表情。

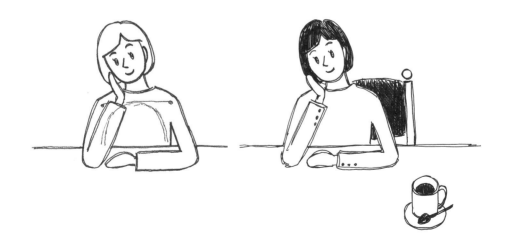

用骨架抓出臉的形狀

要抓出臉的形狀，必須注意頭骨的構造。

❷ 由頭和下顎所構成

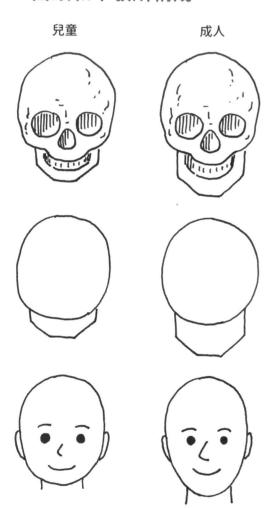

兒童　　　　成人

請注意看骨骼。臉是由頭骨和掛在下方的下顎骨所構成的。可以把手放在耳朵下方，試著張嘴閉嘴來確認。

隨著兒童長大成人，頭和下顎兩塊骨頭的比例也會有所改變。相較於整臉，兒童的頭骨比較大，接近正圓形。逐漸變成大人，下顎骨也會逐漸發育，變成縱長的形狀。

只要瞭解頭蓋骨的構造，就能畫出基本的臉。不用畫出細部表情，也能夠表達人物的年齡。

◉ 瞭解臉的比例

透過瞭解頭和下巴的骨頭形狀，就能更輕易抓出眼睛、鼻子、嘴巴的位置及比例。人的身體比例稱作「頭身」。

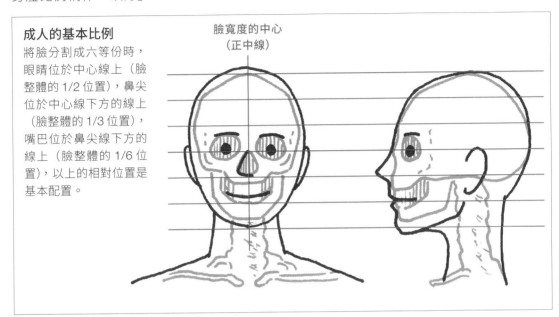

成人的基本比例
將臉分割成六等份時，眼睛位於中心線上（臉整體的 1/2 位置），鼻尖位於中心線下方的線上（臉整體的 1/3 位置），嘴巴位於鼻尖線下方的線上（臉整體的 1/6 位置），以上的相對位置是基本配置。

臉寬度的中心
（正中線）

◉ 各種比例

稍微改變一下比例，臉蛋給人的印象也會改變。

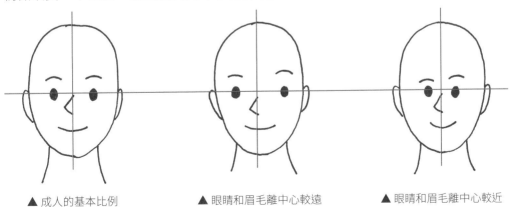

▲ 成人的基本比例　　　▲ 眼睛和眉毛離中心較遠　　　▲ 眼睛和眉毛離中心較近

02

畫臉

以頭身為基準，畫出簡單的臉。

● 畫臉

1 畫輪廓的形狀。

想像成容
納在縱長
的長方形
內

2 畫眼睛。這裡我們用簡單的黑圓點來代表。

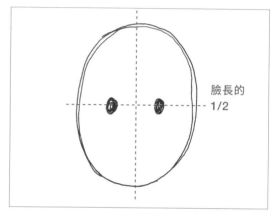

臉長的
1/2

3 畫鼻子。這裡我們用簡單的少一邊的三角形來代表。

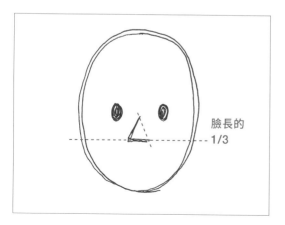

臉長的
1/3

4 畫嘴巴。這裡我們用簡單的橫線來代表。

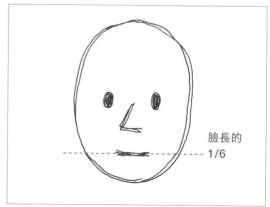

臉長的
1/6

5 畫耳朵和脖子。耳朵的大小大約是眼睛到鼻子下面。

6 畫眉毛和頭髮。頭髮請參考圖例，自由地畫畫看。

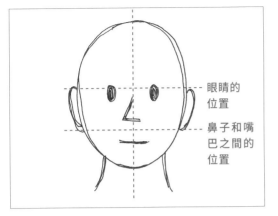

眼睛的
位置

鼻子和嘴
巴之間的
位置

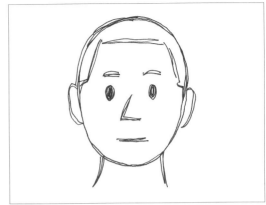

🖊 **動手畫畫看**

試著畫出各式各樣的髮型吧！

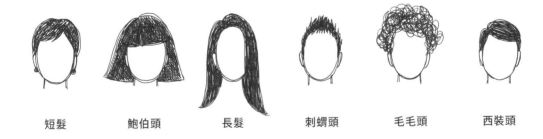

短髮　　　鮑伯頭　　　長髮　　　刺蝟頭　　　毛毛頭　　　西裝頭

☝ **練習的訣竅**

參考第 25 頁，用形容詞去聯想，
會有更多的髮型變化。

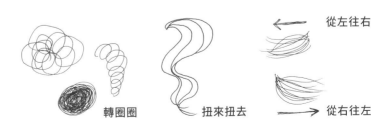

轉圈圈　　　扭來扭去　　　從左往右／從右往左

061

03
Study

用骨架抓出人的形狀

注意骨骼和關節，就能畫出真人般的形狀和動作。

◉ 抓出骨骼和關節

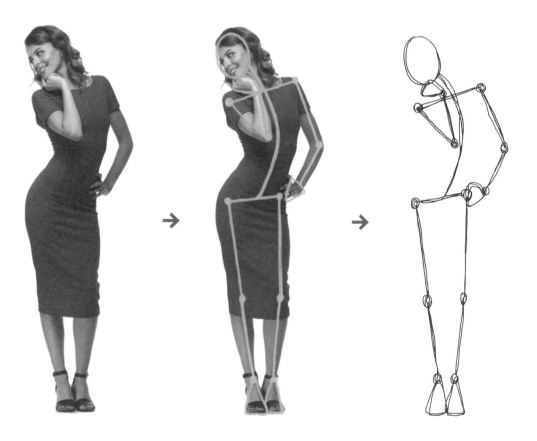

一次看到臉的表情、衣服皺折等過多的資訊，不知道從哪裡開始畫起。

首先鎖定骨骼和關節。尤其要仔細觀察脊椎骨的動作，還有肩膀的傾斜度。

若能抓出骨架，就算加上細節，也不會打亂頭身和平衡。

◉ 瞭解頭身

瞭解整個身體的骨架比例（頭身）後，即使不看範例，也能畫出維持自然平衡的人體。

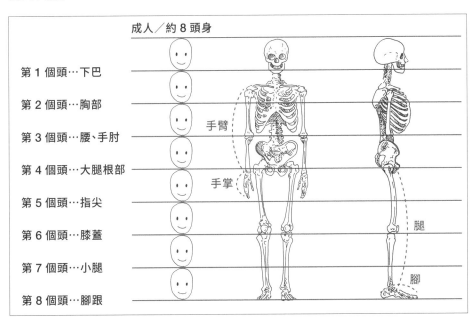

成人／約 8 頭身

第 1 個頭…下巴

第 2 個頭…胸部

第 3 個頭…腰、手肘

手臂

第 4 個頭…大腿根部

手掌

第 5 個頭…指尖

第 6 個頭…膝蓋

腿

第 7 個頭…小腿

腳

第 8 個頭…腳跟

頭身指的是人和動物身體各部位的相互關係，以及整個身體長度的關係。

👆 練習的訣竅

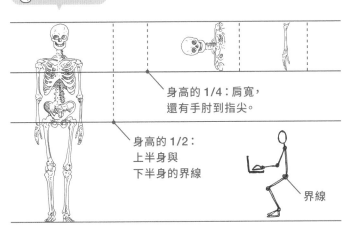

身高的 1/4：肩寬，還有手肘到指尖。

身高的 1/2：
上半身與
下半身的界線

界線

把雙手伸直後到指尖的長度，幾乎和身高一樣。

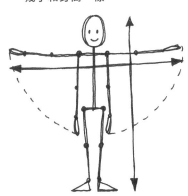

畫人的形狀

參考頭身，試著用最基本的關節，畫出人的形狀吧！

◉ 畫頭和脊椎骨

1 畫頭。

2 畫脊椎骨。往下直直地畫。

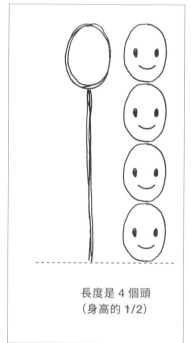

長度是 4 個頭
（身高的 1/2）

👆 **練習的訣竅**

頭不是正圓形，要想像成倒過來的雞蛋，或是數字的0。

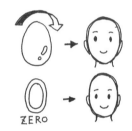

ZERO

👆 **練習的訣竅**

上半身和下半身的比例幾乎是 1：1。若打亂這個平衡，頭身也會跟著亂掉。

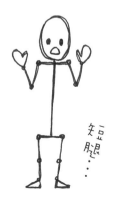

短腿…

◉ 畫肩膀和腰

3 畫肩膀和腰。分別要畫成平行。

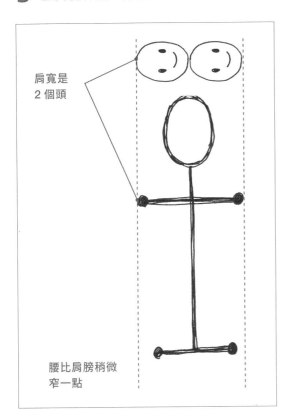

肩寬是
2個頭

腰比肩膀稍微
窄一點

🖐 練習的訣竅

無論肩膀提高還是放下，鎖骨正中間的位置都不變。實際
確認看看吧！

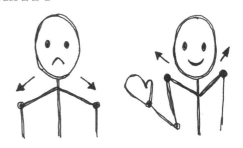

✏️ 動手畫畫看

更改肩膀和腰的寬度比例，就能畫出各種不同的體型。

⊙ 畫腿和手臂

1 從腰的兩端往下畫出腿。

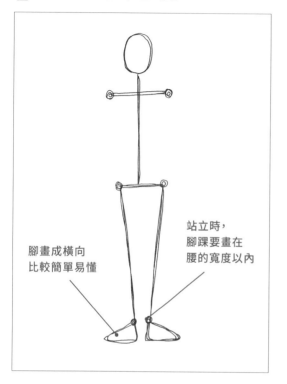

腳畫成橫向
比較簡單易懂

站立時，
腳踝要畫在
腰的寬度以內

2 畫手臂和手掌。

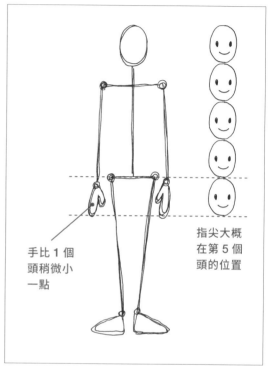

手比 1 個
頭稍微小
一點

指尖大概
在第 5 個
頭的位置

👆 練習的訣竅

手腳可以用簡單的圖形代替。

完成 畫出手肘和膝蓋的關節就完成了。

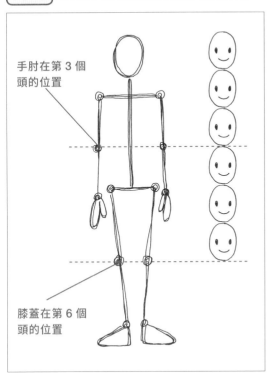

手肘在第3個
頭的位置

膝蓋在第6個
頭的位置

✋ **練習的訣竅**

上臂和前臂、大腿和膝蓋以下，分別都是等長。

真的耶～

跪坐後…

✏ **動手畫畫看**

改變身高和頭身，就能畫
出許多不同年齡的人物。

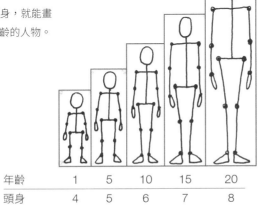

年齡	1	5	10	15	20
頭身	4	5	6	7	8

05

✏ Work

表現人的動作和感情

掌握關節的動作，畫出喜悅和悲傷等感情吧！

❯ 抓出骨架的方式

我們以下方的照片為例，介紹穿著衣服時，如何掌握關節的動作。

為了抓出身高，先從頭頂到腳底拉出一條線。

腰的位置在這條線的一半。

抓出關節的相對位置。

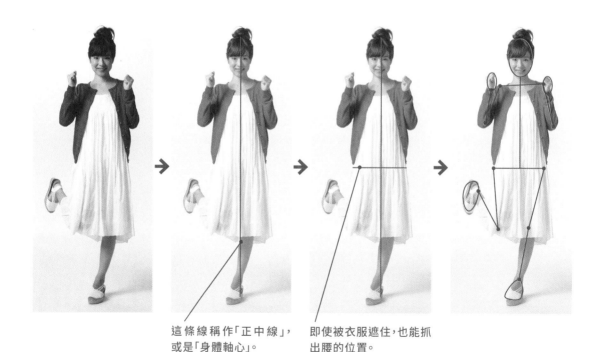

這條線稱作「正中線」，或是「身體軸心」。

即使被衣服遮住，也能抓出腰的位置。

◉ 畫喜悅的感情

1 參考第 64-65 頁，畫出
頭、脊椎骨、腰。

2 畫手臂和腳。

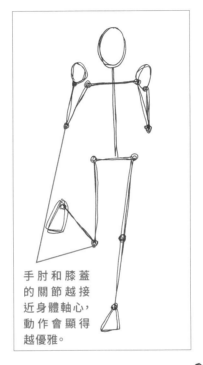

手肘和膝蓋
的關節越接
近身體軸心，
動作會顯得
越優雅。

☝ **練習的訣竅**

外八之類的動作，關節偏離
了身體軸心，會顯得很活
潑。

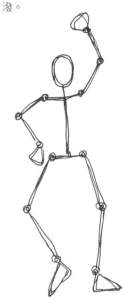

🖊 **動手畫畫看**

用身體動作來表現各種
感情吧！

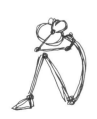

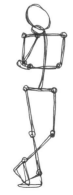

第 **3** 章　畫人物

06

✏ Work

畫斜向的人

即使是單純的骨架人,也能表現出景深。

--

◉ 畫斜向的人

1 畫頭,並從頭往下直直畫出脊椎骨。

2 畫出斜向的肩膀和腰。

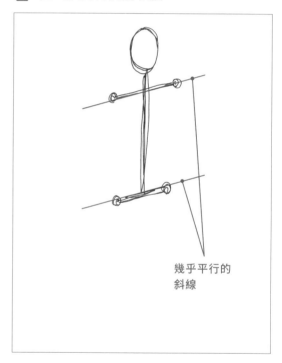

幾乎平行的
斜線

3 畫手臂和腿。手腕和腳踝的位置要和腰平行。

4 畫手肘和膝蓋的關節。

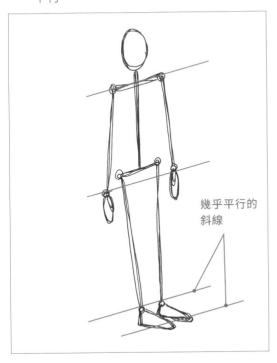

幾乎平行的斜線

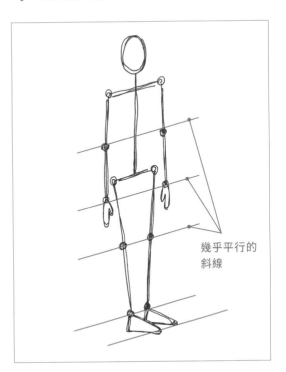

幾乎平行的斜線

✏️ **動手畫畫看**

試著畫出各種動作吧！

👆 **練習的訣竅**

脊椎骨是由很多小骨頭堆疊起來的，像粗水管一樣活動自如。

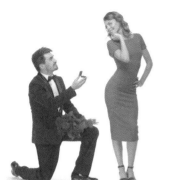

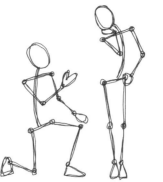

07
Study
抓出身體的形狀

本單元要說明如何讓人的形狀看起來更接近真人。

● 抓出身體的形狀

瞭解身體的特徵，轉換成簡單的形狀吧！

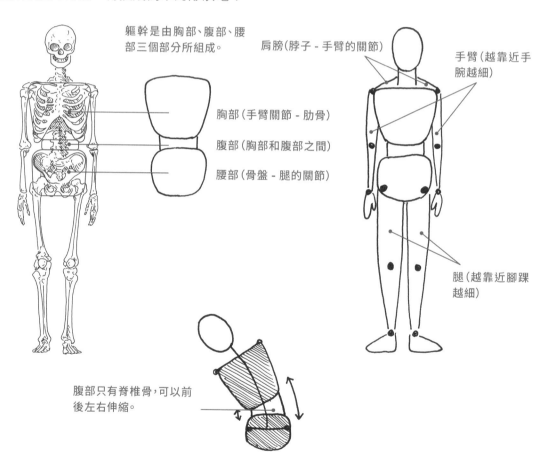

軀幹是由胸部、腹部、腰部三個部分所組成。

肩膀（脖子 - 手臂的關節）

手臂（越靠近手腕越細）

胸部（手臂關節 - 肋骨）

腹部（胸部和腹部之間）

腰部（骨盤 - 腿的關節）

腿（越靠近腳踝越細）

腹部只有脊椎骨，可以前後左右伸縮。

● 抓出服裝的形狀

把穿在身上的衣服，轉換成簡單的形狀。

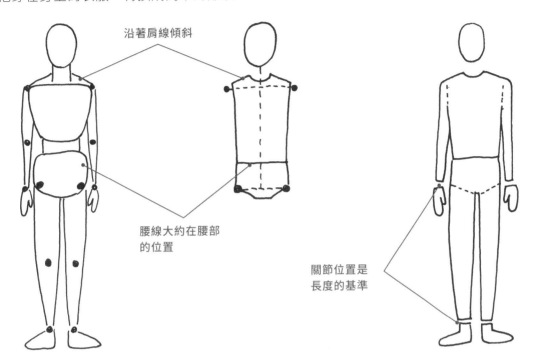

沿著肩線傾斜

腰線大約在腰部
的位置

關節位置是
長度的基準

👆 練習的訣竅

找出足以表達服裝特徵
的地方吧！（請參考第
49 頁）

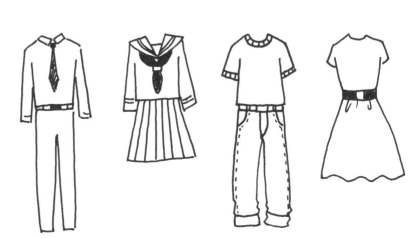

08

✏ Work

畫身體

在骨架加上身體輪廓，按部就班畫出身體。

◉ 畫站姿的人

1 參考第 64-67 頁，畫出骨架和關節。

2 分別畫出①胸部，肩寬到手肘的位置呈現倒過來的梯形，②腰部，手肘下到手的位置畫成橢圓形（從上方壓扁的圓形），③腹部，連接胸部和腰部的地方畫成四角形。

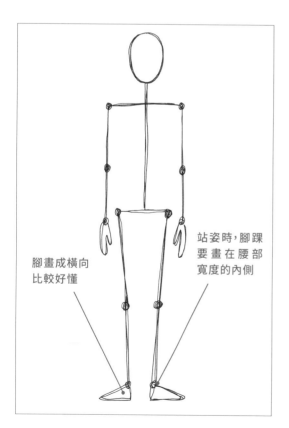

腳畫成橫向比較好懂

站姿時，腳踝要畫在腰部寬度的內側

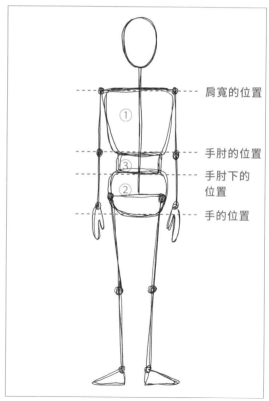

肩寬的位置

①

手肘的位置

③

手肘下的位置

②

手的位置

3 畫脖子。以下巴寬度為基準，從臉到鎖骨拉出垂直線。從這兩條垂直線的中心，往肩膀關節拉出斜線。

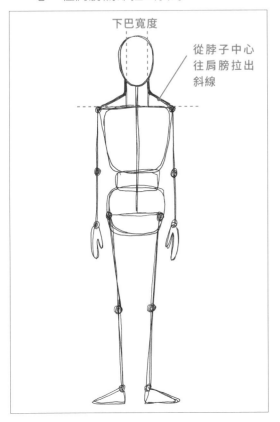

下巴寬度

從脖子中心往肩膀拉出斜線

4 連接肩膀關節到手腕、腋下到手腕，畫出手臂。中間的手肘要用微彎的線條畫。

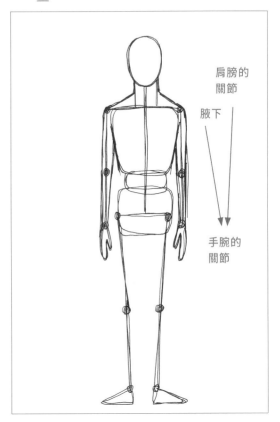

肩膀的關節

腋下

手腕的關節

👆 練習的訣竅

手肘的關節彎曲時要畫得圓潤些。

完成 連接腰部關節到腳踝、胯下（腰部寬度的中心）到腳踝，畫出雙腿。最後沿著全身的輪廓線，將整體線條和形狀順過一遍後就完成了。

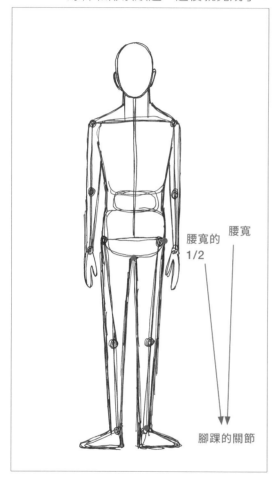

腰寬的 1/2

腰寬

腳踝的關節

✏️ 動手畫畫看

擦去輪廓線以外的線條，把臉畫出來吧！

⊙ 畫坐姿的人

1 參考第 64-71 頁,畫出骨架和關節。

2 畫出胸部、腹部及腰部,記得要和肩線平行。

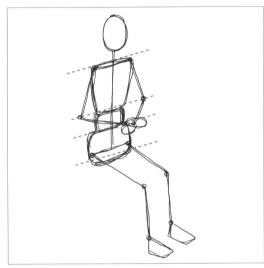

3 按照第 75 頁的步驟 **3**,畫出脖子和肩膀。

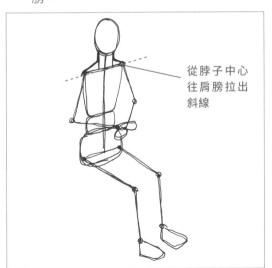

從脖子中心往肩膀拉出斜線

✐ 動手畫畫看

只要能照步驟 **2** 的肩線拉出平行線,也可以畫出斜向的桌椅。

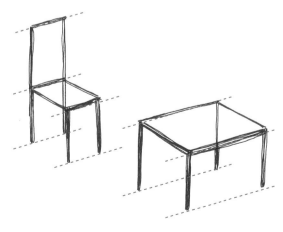

4 沿著骨架，拉出從肩膀關節到手腕、腋下到手腕的線條，將肩膀和手連起來，畫出手臂。

5 從腰部關節往外側及下方畫出弧線，朝膝關節延伸，將膝蓋內側到腳踝連起來。腿的內側線條也要沿著骨架連到腳踝。

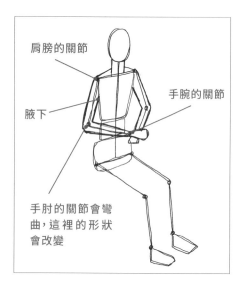

肩膀的關節

手腕的關節

腋下

手肘的關節會彎曲，這裡的形狀會改變

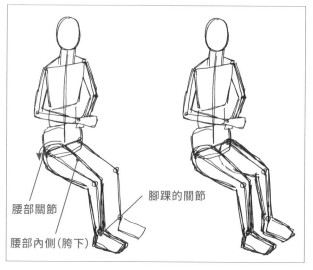

腰部關節

腰部內側（胯下）

腳踝的關節

完成 最後沿著全身的輪廓線，將整體線條和形狀順過一遍後就完成了。

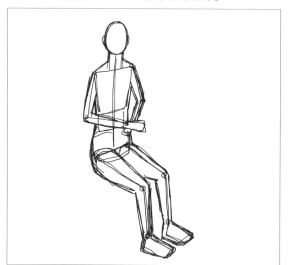

✏️ **動手畫畫看**

試著畫畫看從側面看的姿勢吧！

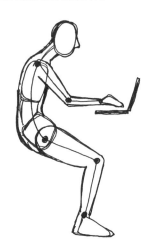

試著畫出各種體型吧！

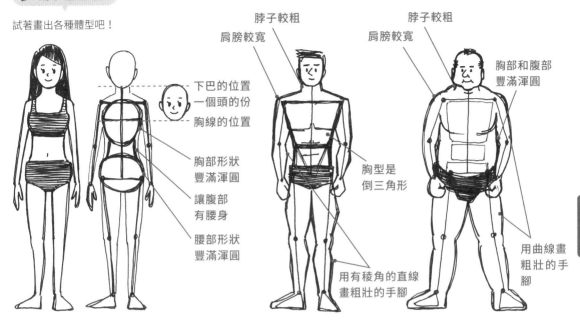

下巴的位置
一個頭的份
胸線的位置

胸部形狀
豐滿渾圓

讓腹部
有腰身

腰部形狀
豐滿渾圓

脖子較粗
肩膀較寬

胸型是
倒三角形

用有稜角的直線
畫粗壯的手腳

脖子較粗
肩膀較寬

胸部和腹部
豐滿渾圓

用曲線畫
粗壯的手
腳

參考第 69 頁，畫出各種姿勢吧！

第 **3** 章　畫人物

09

✏ Work

畫穿了衣服的人

在身體的形狀上，用重疊的方式畫出衣服吧！

❯ 讓人物穿上 T 恤和長褲

1　參考第74-76頁，畫出身體形狀。

👆 **練習的訣竅**

藉由畫衣架，也能簡單畫出身體的形狀。

肩寬和肩膀形狀

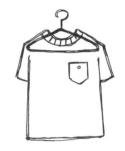

腰寬的形狀

✏ **動手畫畫看**

將衣服疊在衣架上，設計出不同款式吧！

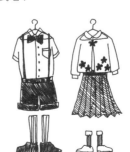

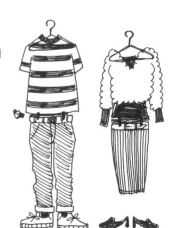

2 描出肩膀的斜線。

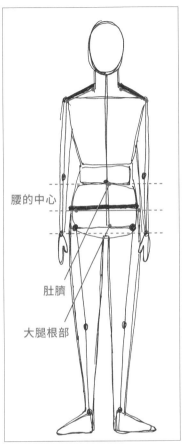

腰的中心

肚臍

大腿根部

在腰的中心，用橫線畫出褲腰。

3 用弧線連起脖子和肩膀的分界，畫出衣領。

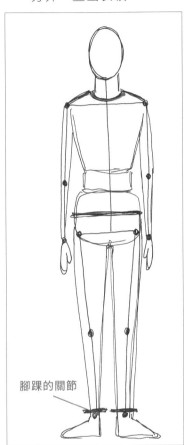

腳踝的關節

在腳踝位置畫出褲腳。

第 **3** 章 畫人物

👆 **練習的訣竅**

用不同形狀的衣領，讓服裝款式產生變化。

V 領

高領

用不同位置的褲腰，讓服裝款式產生變化。

靠近大腿根部的低腰牛仔褲

靠近肚臍的長褲

4 從肩膀和腋下到肩膀和手肘之間，往下拉出斜線，畫出袖子。

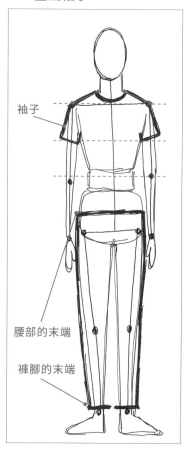

袖子

腰部的末端

褲腳的末端

將腰部末端到褲腳末端用線連起來。

完成 從腋下到腰部拉出線條，畫出上衣形狀。

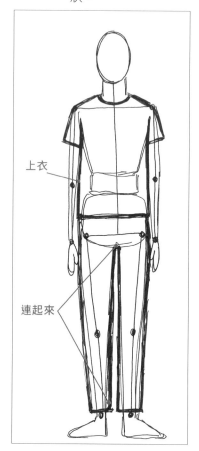

上衣

連起來

將胯下到褲腳內側用線連起來。

✏ 動手畫畫看

加上細節，試著設計衣服吧！

口袋、釦子或鬆緊式領子等

口袋或腰帶、拉鍊及褲腳反摺

✎ 動手畫畫看

讓人物穿上衣服吧！

✎ 動手畫畫看

畫出穿著各種服裝的人物吧！

掌握人物的特徵

掌握人物的特徵再畫，就能表現出「個性」。

❷ 用穿戴的物品來掌握

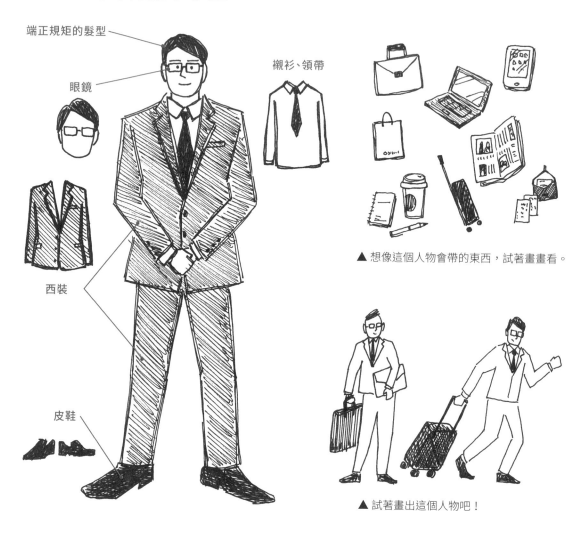

端正規矩的髮型

眼鏡

襯衫、領帶

西裝

皮鞋

▲ 想像這個人物會帶的東西，試著畫畫看。

▲ 試著畫出這個人物吧！

◉ 組合物品和人物

運用第 2 章和第 3 章學到的技法，用平面的圖畫出人物吧！

✏ 動手畫畫看

從穿戴的物品去想像人物的職業或興趣，動手畫畫看吧！

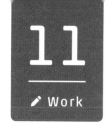

11

✏ Work

畫人物與物品的組合

將有動作的人物搭配物品，表現出人物的個性。

◉ 組織人物和物品

這裡的範例是一個坐在椅子上，一邊喝咖啡一邊想事情
的女孩子。動作與物品如下。

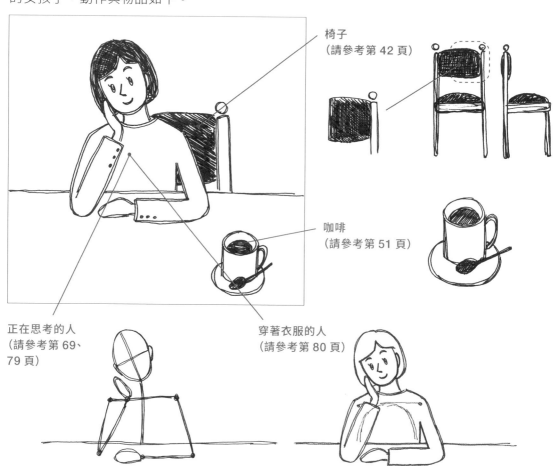

椅子
(請參考第 42 頁)

咖啡
(請參考第 51 頁)

正在思考的人
(請參考第 69、
79 頁)

穿著衣服的人
(請參考第 80 頁)

1 拉出桌面的直線。在桌面上畫出思考的人物的
骨架。

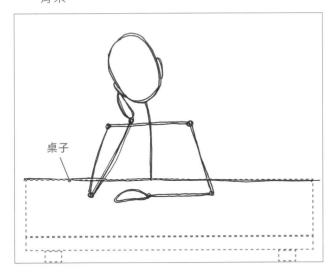

桌子

👆 **練習的訣竅**

桌子和人物重疊。以這個範例而言，先畫出
桌面線條，接著一邊想像被桌子遮住的部
分，一邊去畫人物會比較好。

桌子

想像桌子下面
被遮住的身體

2 畫臉和穿著衣服的人物。

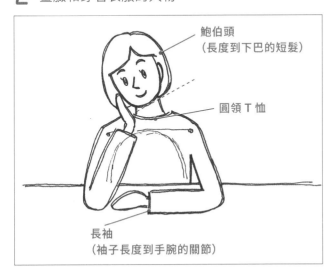

鮑伯頭
（長度到下巴的短髮）

圓領 T 恤

長袖
（袖子長度到手腕的關節）

✏️ **動手畫畫看**

試著畫出不同的髮型和服裝吧！

3 參考第 51 頁，畫出咖啡杯。

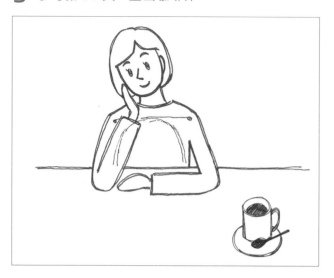

參考第 51 頁，

完成 畫出椅子，將頭髮和椅背塗黑。

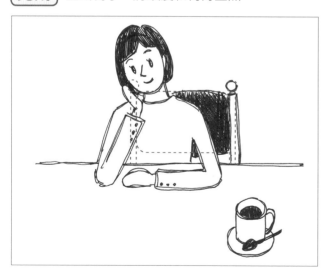

 👆 **練習的訣竅**

杯子要從斜上方往下看，畫成看得見內容物的樣子。

把裡面塗黑，表達這是一杯咖啡。

 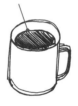

反之，把杯子塗黑，就能表達這是一杯白色液體（例如牛奶）。

✏️ **動手畫畫看**

試著畫出不同的設定吧！

動手畫畫看

畫不同組合的物品，可以表現出人物的個性。

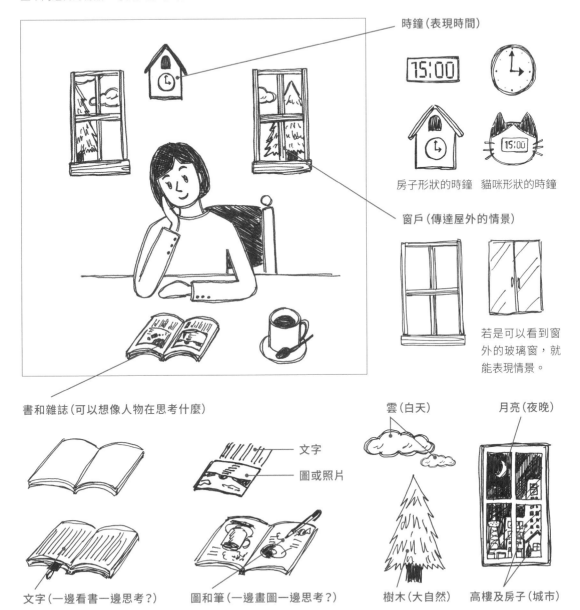

時鐘（表現時間）

房子形狀的時鐘　貓咪形狀的時鐘

窗戶（傳達屋外的情景）

若是可以看到窗外的玻璃窗，就能表現情景。

書和雜誌（可以想像人物在思考什麼）

文字

圖或照片

文字（一邊看書一邊思考？）　　圖和筆（一邊畫圖一邊思考？）

雲（白天）　　　　　月亮（夜晚）

樹木（大自然）　　高樓及房子（城市）

應用範例

[視覺報告]

比起只有文字的提案，資訊量較多的視覺報告，更能有效地傳
達形象。

[視覺腦力激盪]

小組展開腦力激盪時，畫圖分享可以理解得更透澈，加速分享速度，對縮短開會時間也很有幫助。

從古代壁畫和卷軸畫學習平面畫的技法

Column
—
4

　畫圖從古代就是日常生活中常做的事。例如西元前長達 3000 年的古埃及文化，就利用圖畫來做為傳達、紀錄的手段。他們所描繪的植物等等，以現代學者的眼光來看也非常正確，從資料的觀點來看，是相當有價值的物品。

　古埃及的壁畫雖然是平面的畫，卻充滿奇妙的魅力。請注意它的表現技法。舉例來說，古埃及畫中，身分越高的人會畫得越大。它和利用透視圖法來表現，越前面畫得越大、越後面畫得越小的西洋畫完全不同。身分高的人即使在後方，也會畫得比前方人物更大。即使如此，由於古埃及畫是不斷層疊地畫，還是能感受到景深。

　日本的卷軸也是一種平面卻能感受到景深的畫。日本的卷軸利用和西洋畫不同的透視法「無頂房屋」（原文為：吹抜屋台。將視點擺在斜上方的空中，去掉屋頂和天花板，只描寫屋內的方式），或是「空氣透視法」（水墨畫常見，用濃淡表現景深的方式）等等，發展出許多平面繪畫的技法。

第 **4** 章

畫立體的圖

身邊的物品幾乎都是立體的東西。乍看雖然複雜,只要明白它們都是由長方體、圓柱體和球體等基本圖形所組成的,就能輕易畫出來。

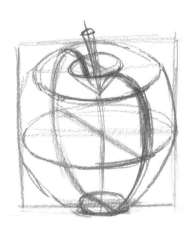
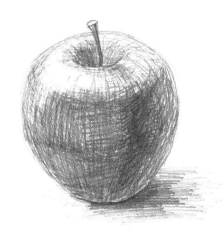

01

■ Study

抓出物品的立體形狀

本單元要學習將物品轉換成立體圖形的基本知識。

◉ 觀察身邊的物品

畫立體物品跟畫平面圖一樣，只要轉換成基本圖形，就能輕易抓出形狀。構成實際物品的基本立體形狀，在這裡稱作「基本圖形」。

花瓶　　　圓柱體＋圓錐體

杯子

圓柱體

餐巾紙

長方體

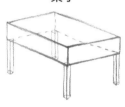

雜誌

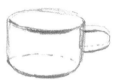

長方體

智慧型手機

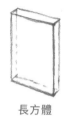

長方體

桌子

長方體

⦿ 轉換成基本圖形

學會畫基本圖形，就能用圖形組合，畫出各式各樣的物品。

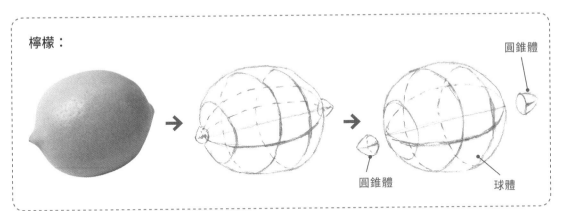

檸檬：

圓錐體

圓錐體

球體

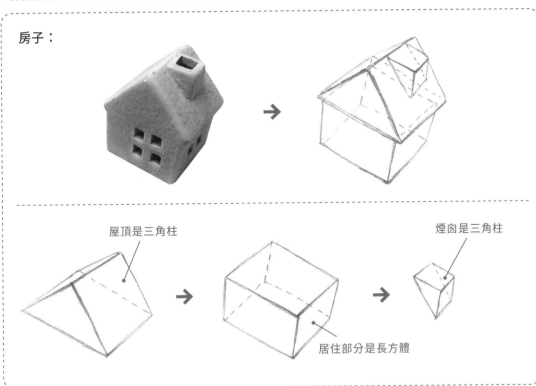

房子：

屋頂是三角柱

煙囪是三角柱

居住部分是長方體

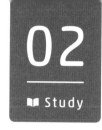

02
Study

理解色值

瞭解畫立體圖時不可欠缺的「色值」。

◉ 理解黑與白的特徵

畫素描時，分別使用白到黑的不同色階，就能表現明暗和陰影，甚至是遠近。首先確認黑與白的特徵吧！

| 白 | 明亮
輕盈
覺得較遠
震撼力弱，等等 |

| 黑 | 昏暗
沉重
覺得較近
震撼力強，等等 |

白色 T 恤造型　　　　　輕飄飄的雲

深色西裝造型　　　　　雨雲

看起來很輕

看起來很重

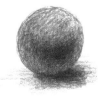

◉ 什麼是色值（Value）？

從白到黑的色階，必須用一枝鉛筆自由自在地畫出來。這個色階就稱為「色值」（色價）。
幫圖加上色值，可以表現出遠近感、明暗等氣氛。

◉ 鉛筆所畫出的色值

使用鉛筆或顏料等不同的畫材，色值的表現方式也會隨之改變。例如鉛筆，可以用平塗
的力道、疊畫的次數來表現色值。若是用顏料，就是從白色顏料開始畫，慢慢加入黑色
顏料，並逐漸增加顏料量。

在此介紹用最容易取得的畫材，也就是鉛筆繪製的色值。從白到全黑的色階，用百分比
來標示。

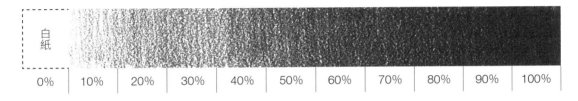

白紙										
0%	10%	20%	30%	40%	50%	60%	70%	80%	90%	100%

◉ 拿鉛筆的方式

畫細節和畫色值時，要改變拿筆的方式。

・三點拿法

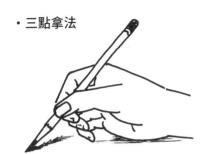

▲ 寫字時的拿法。既穩定且容易拉出線
條，畫細節時很好用。

・徒手拿法

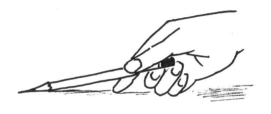

▲ 手腕可以自由擺動，方便畫大範圍。調整
拿法讓手腕能夠隨心所欲地動。

繪製色值

用鉛筆繪製出素描時所需要的色值。

❯ 準備鉛筆

畫素描時,需要用鉛筆的「芯腹」來繪製色值,最好用刀片將筆芯長度削出 1 公分左右。濃淡推薦 2B。

鉛筆筆芯長度要削成 1 公分左右

❯ 鉛筆的角度

鉛筆對紙的角度有時候幾乎呈現平行,有時候要立著畫,看情況調整。鉛筆拿得越斜,就能用範圍更大的芯腹去畫,塗色值這種大範圍時非常方便。

✏ 動手畫畫看

木頭的部分,要削得比一般鉛筆長兩倍左右。

○	✕	✕
素描用	只有筆芯很長	一般鉛筆

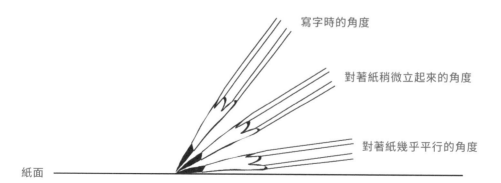

寫字時的角度

對著紙稍微立起來的角度

對著紙幾乎平行的角度

紙面

⊙ 改變鉛筆的角度去畫

角度不同，畫出來的線條也不一樣。實際畫色值或線條來感受差異吧！

▲ 對著紙幾乎平行的角度
　＝想塗大面積時

▲ 對著紙稍微立起來的角度
　＝想仔細平塗時

▲ 寫字時的角度
　＝想畫細節或銳角時

色值

形容詞
（蓬蓬的）

形容詞
（粗粗的）

❯ 繪製色值時該如何移動鉛筆

平拿鉛筆並左右移動。反覆來回畫同一個地方好幾次，顏色就會變得越深。此外，也要試著掌控力道大小來調整深淺。

首先從 10% 開始畫，越畫越接近 100%；或是反過來從 100% 的深色開始畫，越畫越接近 10% 也可以。反覆練習，直到能畫出自然流暢的色階。

至於該如何移動鉛筆，試著上下左右找出好畫的方向吧！

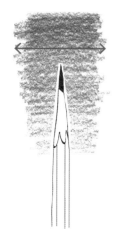

左右移動鉛筆

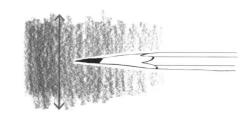

上下移動鉛筆

往返的轉折處
容易畫太深

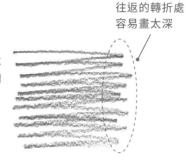

👆 練習的訣竅

來回移動鉛筆時，線條兩端容易畫太深；每當畫到轉折處，就要讓鉛筆離開紙張，然後疊塗。

👆 練習的訣竅

想加深顏色時，與其貿然以 100% 為目標，不如從 10% 左右的色值開始慢慢疊塗，畫起來比較容易。

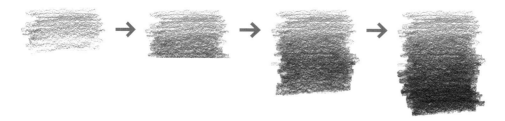

● 繪製從白到黑的色值

① 是一般的灰階。

② 是用 2B 鉛筆繪製的色值。

練習畫出像下圖一樣套用數值的色值吧！一開始參考灰階去畫，慢慢練習讓色階變得自然流暢。

① 一般的灰階

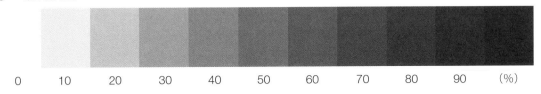

0　　10　　20　　30　　40　　50　　60　　70　　80　　90　　（%）

② 鉛筆（2B）繪製的色值

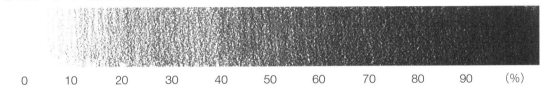

0　　10　　20　　30　　40　　50　　60　　70　　80　　90　　（%）

🖊 動手畫畫看

用色值畫出山脈吧！色值越深看起來越前面，色值越淺
看起來越後面。

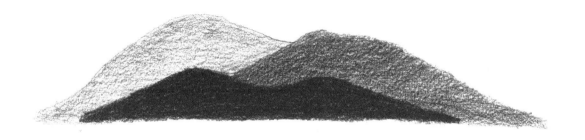

04
Study

瞭解配合形狀畫出色值的方式

學會替基本圖形加上色值時，應該如何移動鉛筆。

❷ 平面的色值

配合每一面的角度，往縱向或橫向筆直移動，畫出色值。此外，地面要水平移動鉛筆來畫出色值。

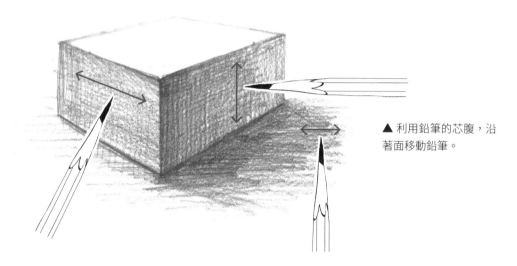

▲ 利用鉛筆的芯腹，沿著面移動鉛筆。

🖐 **練習的訣竅**

配合好畫的角度，旋轉紙的方向。

🖐 **練習的訣竅**

色值要疊塗，盡可能不要留下空隙。像右圖這樣留下太多空隙，不會形成色值。

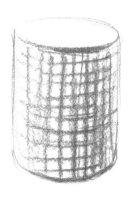

◉ 曲面的色值

不要一鼓作氣從一端畫到另一端，要沿著曲面的弧線，短距離移動鉛筆。稍微把鉛筆立起來畫比較好。縱向也要沿著曲面移動鉛筆。

◉ 球面的色值

要配合球面移動鉛筆，呈現出圓弧。

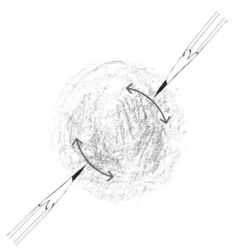

▲ 平拿鉛筆，用鉛筆芯腹沿著球面從四面八方移動，營造出圓潤的球形。

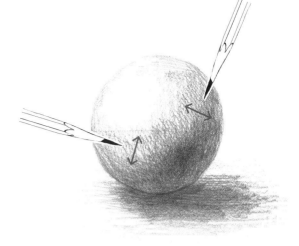

▲ 想強調前方的邊（請參考第 115 頁）時，將鉛筆稍微立起來，用短距離上下左右移動鉛筆。

明白橡皮擦的使用方式

橡皮擦也是畫材之一，在本單元學會「橡皮擦」的使用方式吧！

◉ 軟橡皮擦是繪圖工具

「軟橡皮擦」是畫素描不可或缺的一種橡皮擦。不同於一般的塑膠橡皮擦，它像黏土一樣柔軟，可以自由塑形。利用這樣的特性，除了能夠調整鉛筆繪製的色值，也常用來描繪質感；不僅僅是擦去鉛筆筆跡的工具，它和鉛筆一樣是可以拿來畫圖的工具。

市售的軟橡皮擦

👆 **練習的訣竅**

撕下 3 公分左右，揉圓後再用就可以了。

◉ 軟橡皮擦能做到的事

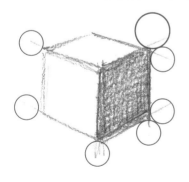

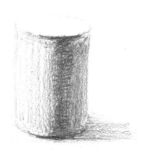

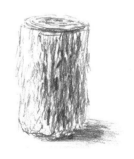

▲ 畫素描畫到一半，擦去輔助線等凸出去的線條。

▲ 把軟橡皮擦壓成薄薄的，調整色值。

▲ 把軟橡皮擦捏得細細的，描繪質感。

● 軟橡皮擦的使用方式

配合想擦的範圍大小，改變形狀後再用。

👆 練習的訣竅

壓成 4-5mm 的厚度，用較大的
那一面按壓或是輕輕滑過，藉此
調整色值。

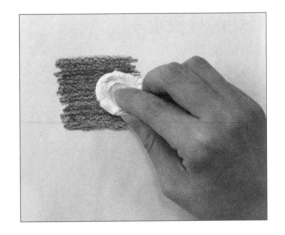

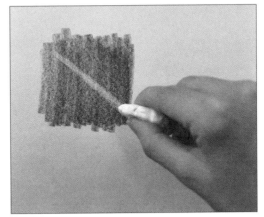

👆 練習的訣竅

壓成 4-5mm 的厚度，用細細的那
一面在色值上按壓或是輕輕滑過，
可以畫出白線。擦去較細的輔助線
時也很方便。此外，還可以敲打或
滑過，表現不同的質感。

理解透視法

學習表達前後及遠近等距離感的「透視法」。

◎ 什麼是透視圖法？

觀賞風景時，近處的物品看起來較大，遠處的物品較小。透視圖法就是將雙眼看到的物品或空間，畫出形狀或大小的變化，並讓人理解的技法。又稱作 Perspective（Pers）。

◎ 什麼是消失點？

透視圖法不可欠缺的就是「消失點」。以下方的圖 1 為例，從正上方看的鐵路，兩條鋼軌是平行的。但如果像圖 2 一樣站在鐵路上看，兩條鋼軌就會結束在遠處的隧道。這個結束的點就稱作「消失點」。

圖 1

圖 2

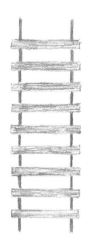

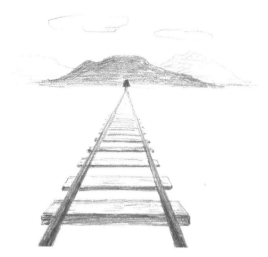

有消失點的圖畫

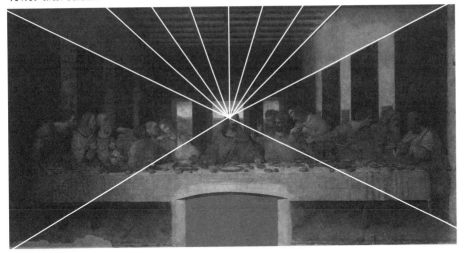

▲ 達文西的作品《最後的晚餐》（1495-1498 年繪製）。
消失點設定於坐在中央的人物額頭上，用一點透視法繪製，讓看到這幅畫作的人有身歷其境的感覺。

沒有消失點的圖畫

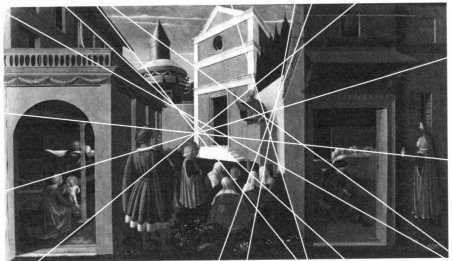

▲ 弗拉・安傑利科的作品《聖尼古拉的故事》（1473 年繪製）。
可以感受到立體感和景深，但消失點不固定，地板高低不平，眼神和地面也不協調，空間完全不統一。

◉ 一點透視法

如果站在和長方體正面平行的位置，就會和下圖一樣。
所有的邊往後面延伸，會結束在一個消失點。像這樣只有一個消失
點的遠近法，稱作「一點透視法」。

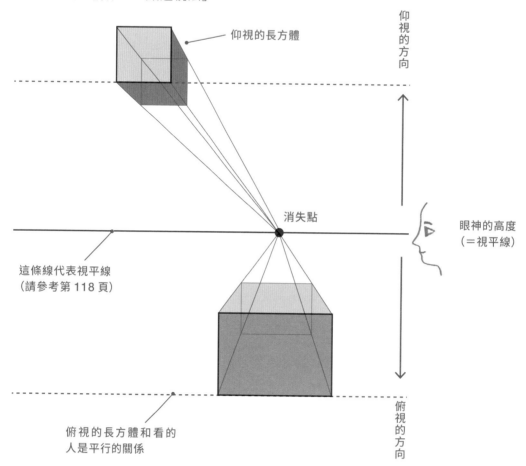

仰視的長方體

仰視的方向

消失點

眼神的高度
（＝視平線）

這條線代表視平線
（請參考第 118 頁）

俯視的長方體和看的
人是平行的關係

俯視的方向

⊙ 兩點透視法

若站在看得到長方體兩個側面的位置，就會和下圖一樣。
所有的邊往後面延伸，會結束在兩個消失點。像這樣有兩個消失點
的遠近法，稱作「兩點透視法」。

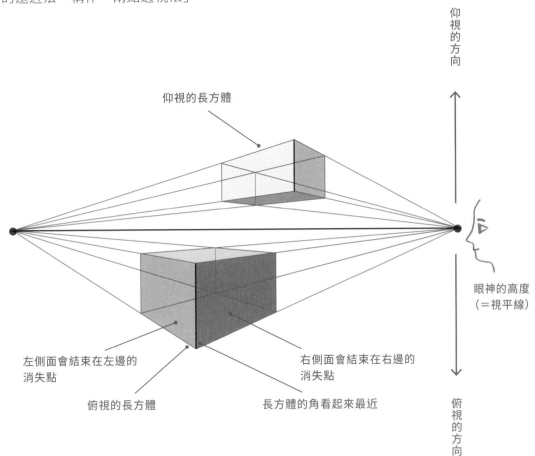

仰視的方向

仰視的長方體

眼神的高度
（＝視平線）

左側面會結束在左邊的
消失點

右側面會結束在右邊的
消失點

俯視的長方體

長方體的角看起來最近

俯視的方向

07

✏ Work

用一點透視法畫椅子

用一點透視法來畫物品吧！

◉ 從消失點開始畫

1 拉出視平線作為輔助線，在正中央畫出一個消失點。

2 在消失點的左下方，畫出椅子的側面。

👆 **練習的訣竅**

橫線要和視平線保持平行。

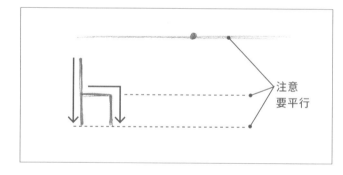

注意
要平行

3 從步驟 **2** 畫的直線末端，往消失點拉出輔助線。

👆 **練習的訣竅**

輔助線大約是色值 10%。

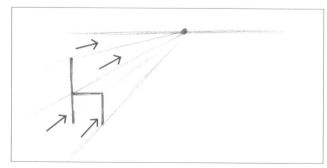

4 在輔助線的範圍內，拉出後方椅子側面的線條。這些線條會成為椅背、椅面和另一邊的椅腳。

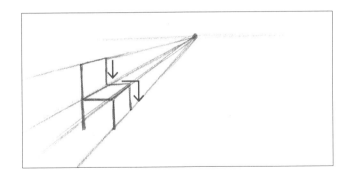

 練習的訣竅

拉寬椅背和椅面，就會變成雙人座或三人座的長椅。

完成 畫出後方的椅腳。

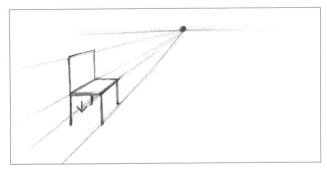

 練習的訣竅

所有的線條都以輔助線為基準去畫，就能表現出自然的景深。

✏️ 動手畫畫看

用本單元介紹的步驟，也可以輕鬆畫出從後面看的椅子。

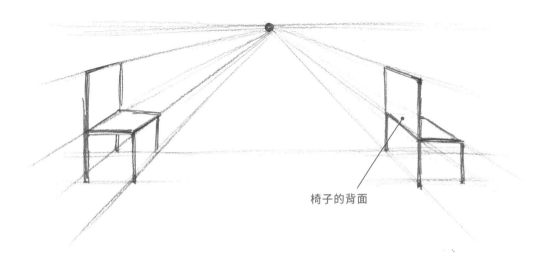

椅子的背面

08

✎ Work

用兩點透視法畫長方體

要畫出看得見三面的長方體，必須利用兩點透視法。

--

◉ 畫長方體

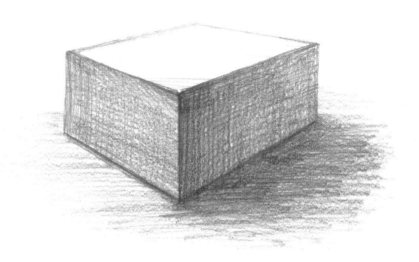

1 拉出視平線作為輔助線，在左右兩端分別畫出消失點。

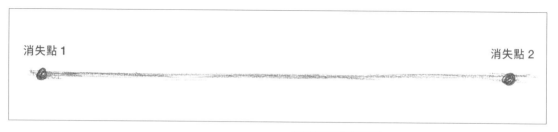

消失點 1

消失點 2

👆 練習的訣竅

輔助線大約是色值 10%。

2 拉出縱線，這條線會成為長方體前方的邊。

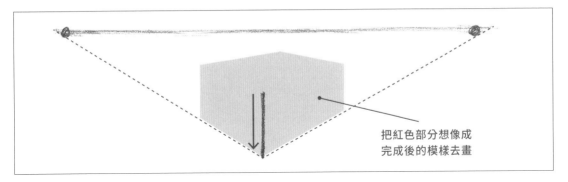

把紅色部分想像成
完成後的模樣去畫

👆 **練習的訣竅**

如圖 1，消失點盡可能設定在紙的最邊緣，畫出來會比較自然。如圖 2，若將消失點設定在狹窄的範圍內，看起來會不自然（誇張透視）。

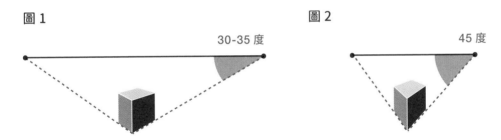

圖 1

30-35 度

圖 2

45 度

3 從步驟 **2** 畫的縱線的上下兩端，往左右兩邊的消失點拉出輔助線。

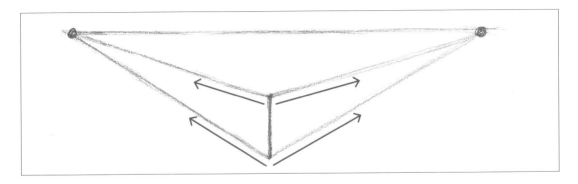

4 在步驟 **3** 畫的縱線左右兩邊各拉出一條縱線,這會成為長方體的側面。

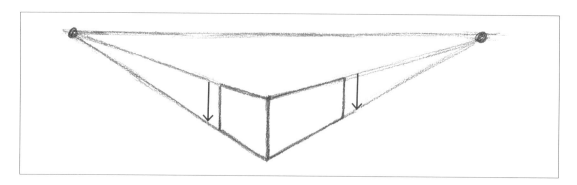

5 從步驟 **4** 畫的縱線上端①,往反方向的消失點拉出輔助線。同樣的,從下端②也往反方向的消失點分別拉出輔助線。

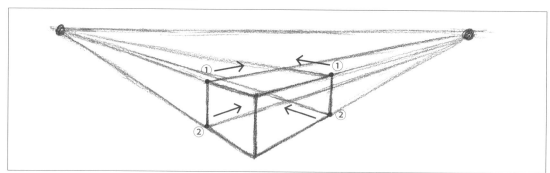

6 將步驟 **5** 畫的上下輔助線的交叉點,用線條連起來,長方體就畫好了。

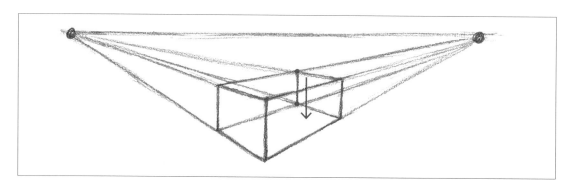

7 加強邊。以前方的邊和角為中心,用色值 30% 左右的線條加強。

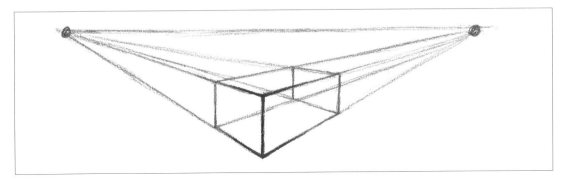

👆 **練習的訣竅**

「邊」(Edge) 指的是轉角或凸出的部分,強調邊可以更呈現出立體感。

圖1 從上方看的長方體　　　　　　　　**圖2 從斜上方看的長方體**

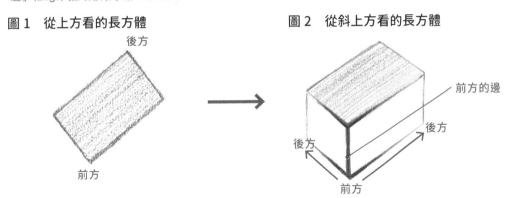

後方

前方

前方的邊

後方

後方

前方

8 將光源設定在左後方,替左右兩面塗上色值。

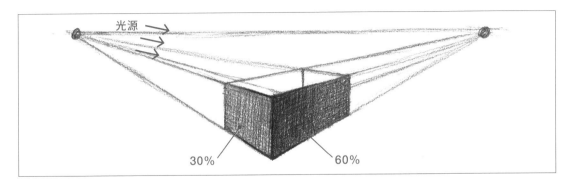

光源

30%　　　　　　　　60%

第 **4** 章

畫立體的圖

完成 擦去輔助線，畫出底面的陰影就完成了。

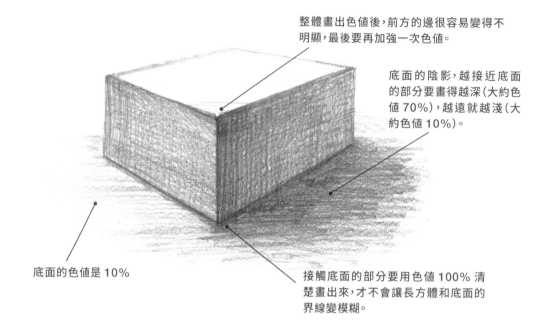

整體畫出色值後，前方的邊很容易變得不明顯，最後要再加強一次色值。

底面的陰影，越接近底面的部分要畫得越深（大約色值70%），越遠就越淺（大約色值10%）。

底面的色值是10%

接觸底面的部分要用色值100%清楚畫出來，才不會讓長方體和底面的界線變模糊。

✏ **動手畫畫看**

改變光源方向畫畫看吧！

光源

光源

光源

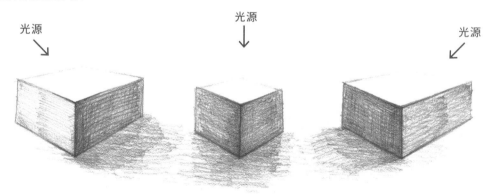

🖊️ 動手畫畫看

自由改變長方體的形狀或大小畫看吧！改變第114頁
步驟4的線條位置和長短，就能畫出不同的長方體。

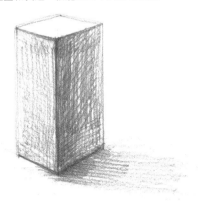

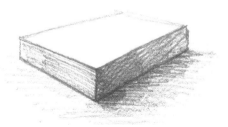

🖊️ 動手畫畫看

找出身邊的長方體物品，
試著畫畫看吧！

◀ 加上形容詞，添加蓬鬆的質感。前
方的邊要多疊畫幾層。

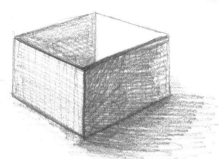

▲ 裡面是空洞的空箱，要把上面分割
成兩等份，並加上色值。

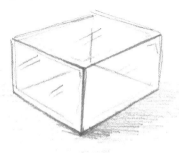

▲ 隱藏在後方的邊也畫出來，就能畫出
透明的長方體。

理解視平線

檢視眼神（視平線）的動向，以及立體物品看起來有什麼變化。

- -

◉ 什麼是視平線？

視平線就是眼神的位置，代表水平線或地平線。根據視平線的不同，看起來的形狀也會產生變化。

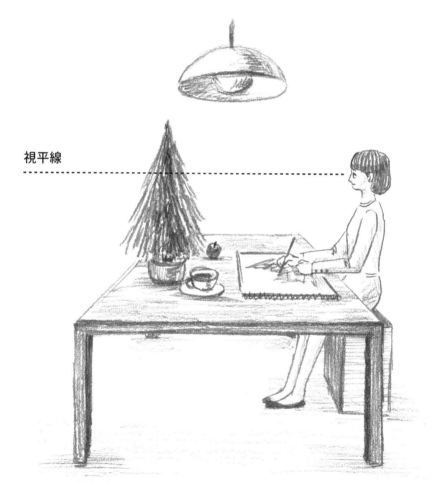

視平線

● 來看看改變視平線所造成的形狀變化

改變視平線，形狀和剪影也會產生變化。對照左邊的圓形和右邊的基本圖形，看看有什麼變化吧！

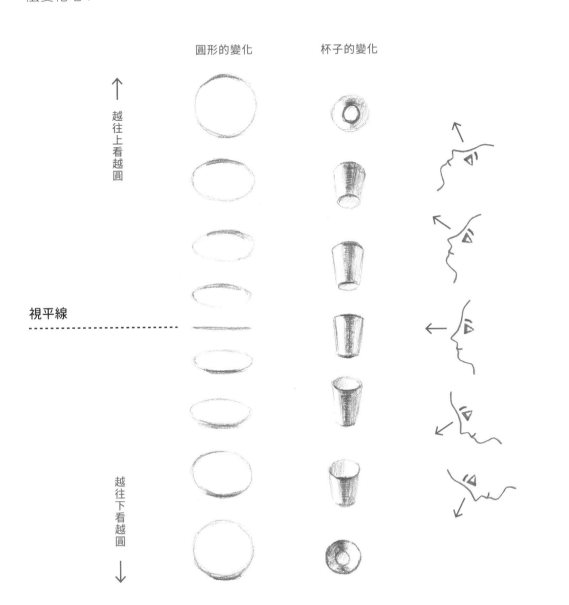

圓形的變化　　杯子的變化

↑ 越往上看越圓

視平線

越往下看越圓 ↓

10

✏️ Work

畫圓柱體

設定成從斜上方往下看圓柱體，要考慮到視平線再去畫。

● 畫圓柱體

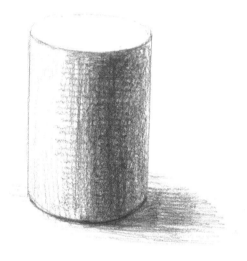

1 先畫縱長的長方形，當作輔助線。

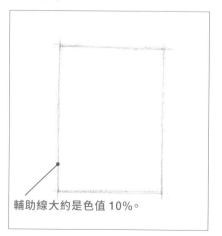

輔助線大約是色值 10%。

2 拉出切成兩等份的縱向線條（中心線）。

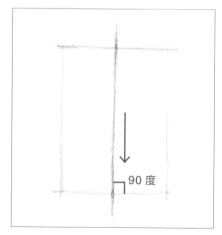

90 度

👆 練習的訣竅

長方形和中心線要注意垂直和水平，用色值 10% 的線去畫。

3 在上下畫出橢圓形。

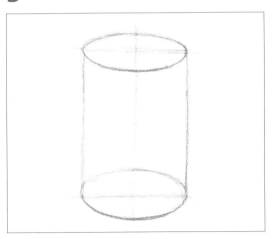

👆 **練習的訣竅**

從上面看的圓柱體,越往下會越呈現俯視的角度,故越下方的橢圓形會越往縱向放大。

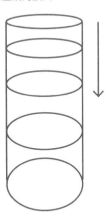

4 在橢圓形拉出和中心線呈現30-40度左右的斜線。

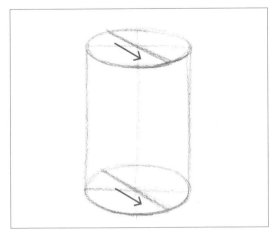

5 將兩條斜線連起來。

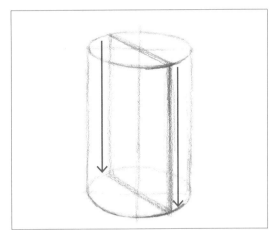

第**4**章 畫立體的圖

121

從正面看圓柱體，最突出的部分（前方的邊）如左圖所示，位在正中間。但在這個情況下，前方的邊（★）和後方的邊（■）重疊在一起，難以看出立體感。因此，步驟 **4** 和 **5** 才會將邊設定在偏斜的位置。

從正上方看的示意圖

後方的邊　　　　前方的邊

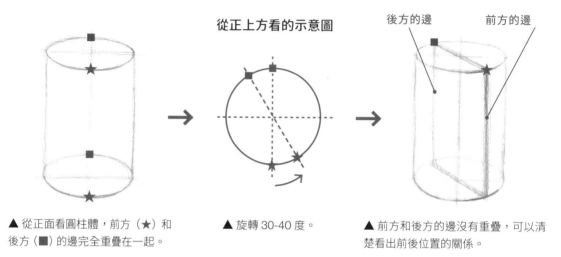

▲ 從正面看圓柱體，前方（★）和後方（■）的邊完全重疊在一起。

▲ 旋轉 30-40 度。

▲ 前方和後方的邊沒有重疊，可以清楚看出前後位置的關係。

6 將前方的邊加上色值，並和側面均勻融合。

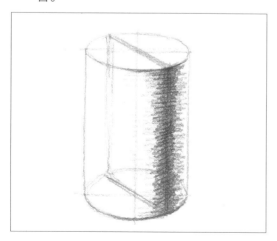

參考第 103 頁的「曲面的色值」，以前方的邊為中心，將色值往左右均勻融合。

前方的邊

60%　　90%　　60%

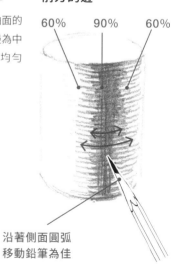

沿著側面圓弧移動鉛筆為佳

7 設定光源方向後，加上色值。

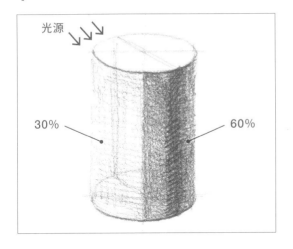

光源

30%　　60%

8 讓曲面的色值均勻融合。

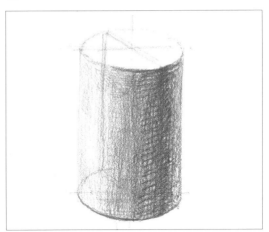

👆 練習的訣竅

色值請參考下圖去畫。

色值的深淺程度

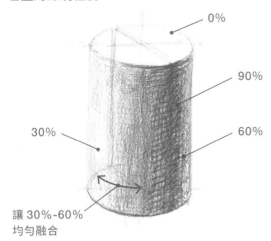

0%

90%

30%　　60%

讓 30%-60%
均勻融合

▲ 從60%那一側往30%那一側慢慢疊塗
色值，會融合得更自然。

▲ 像圓柱體那樣的曲面，要讓色值流暢地
產生變化；像長方體這種用轉角分開的面，
則要清楚畫出不同的色值。

擦去輔助線,畫出底面的陰影就完成了。

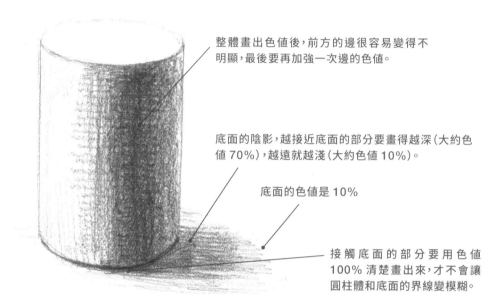

整體畫出色值後,前方的邊很容易變得不明顯,最後要再加強一次邊的色值。

底面的陰影,越接近底面的部分要畫得越深(大約色值70%),越遠就越淺(大約色值10%)。

底面的色值是10%

接觸底面的部分要用色值100%清楚畫出來,才不會讓圓柱體和底面的界線變模糊。

🖊 **動手畫畫看**

將上面加上色值,可以畫出中空的圓柱體。

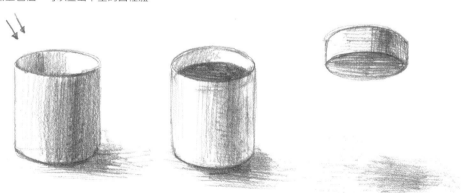

▲ 利用視平線,可以畫出仰視的圓柱體。

🖊**動手畫畫看**

利用圓柱體的畫法,畫出圓木吧!

這是亮面,用色值 10% 左右的線仔細描繪木紋的質感。

基本的形狀是圓柱體。

圓木捲著白紙。實際的紙看起來是全白的,疊加上圓柱體的色值,會呈現出更立體的感覺。

底面有圓木的影子。

配合側面的色值,描繪出木紋的質感。

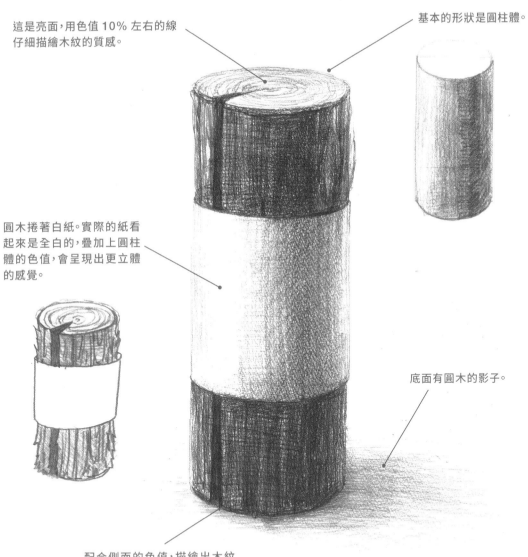

125

11

✎ Work

畫圓錐體

設定成從斜上方往下看圓錐體，要考慮到視平線再去畫。

◉ 畫圓錐體

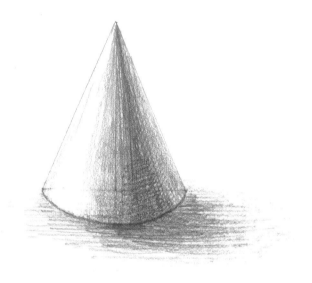

1 按照第 120 頁畫圓柱體的步驟 **1** 和 **2**，拉出長方形和中心線，畫等邊三角形。

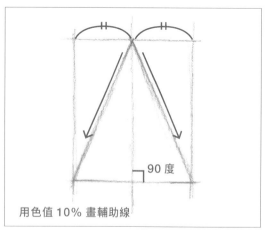

90 度

用色值 10% 畫輔助線

2 在底邊上畫橢圓形，拉出斜線。

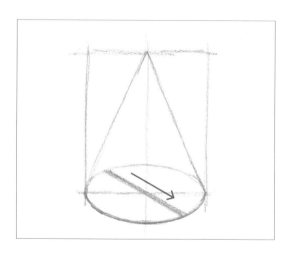

3 從三角形的頂點往斜線的兩端拉出直線，這條線會成為前方和後方的邊。

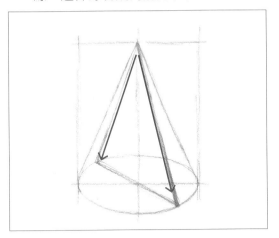

👆 **練習的訣竅**

參考第 103 頁的「曲面的色值」，讓色值均勻融合。

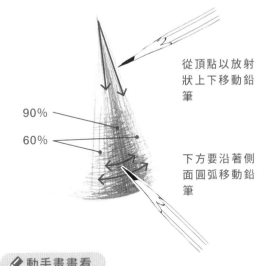

從頂點以放射狀上下移動鉛筆

90%

60%

下方要沿著側面圓弧移動鉛筆

4 設定光源，疊加上色值，讓色值融合。

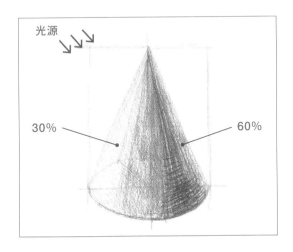

光源

30%　　　　　　　60%

✏️ **動手畫畫看**

調整第 126 頁步驟 **1** 的長方形縱橫比例，就能畫出高圓錐體和低圓錐體。

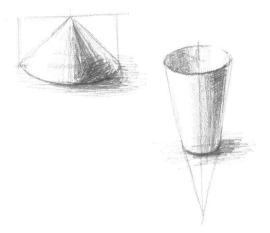

▲ 上面畫出色值，就能畫出中空的圓錐體。

5 仿照下圖，用軟橡皮擦在光源那一側修白。

光源

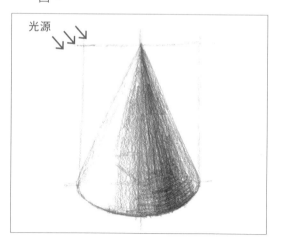

試著改變光源的方向。

光源

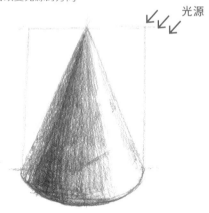

👆 練習的訣竅

若要用軟橡皮擦表現出光照的部分，留下些許輪廓線，用軟橡皮擦從頂點以放射狀往下按壓。擦到剩下 0-10% 左右的色值就可以了。

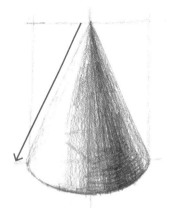

▲ 從頂點往下細細地擦掉，變成色值 0%。若用軟橡皮擦，可以壓扁後用銳角擦。

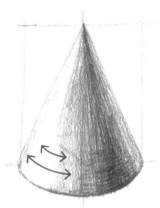

▲ 下方要沿著側面的圓弧，以三角形慢慢擦掉，用色值 10% 和周圍融合。

完成　擦去輔助線，畫出底面的陰影就完成了。

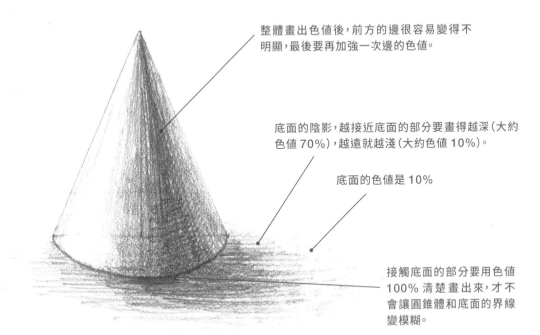

整體畫出色值後，前方的邊很容易變得不明顯，最後要再加強一次邊的色值。

底面的陰影，越接近底面的部分要畫得越深（大約色值 70%），越遠就越淺（大約色值 10%）。

底面的色值是 10%

接觸底面的部分要用色值 100% 清楚畫出來，才不會讓圓錐體和底面的界線變模糊。

✏️ **動手畫畫看**

找出身邊可以用圓錐體畫出的物品，試著畫畫看吧！

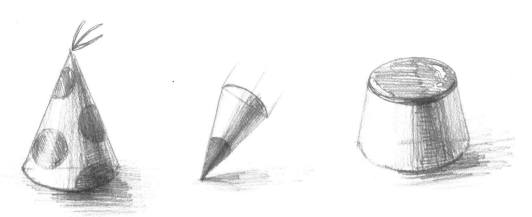

12

畫球體

用稍微俯視的設定,試著畫出球體吧!

◉ 畫球體

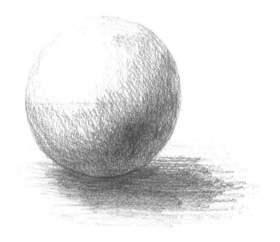

1 畫出作為輔助線的正圓形。正圓形可以參考第 36 頁,利用十字線畫出來。

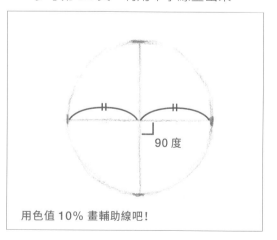

90 度

用色值 10% 畫輔助線吧!

2 在橫線上畫出橢圓形。

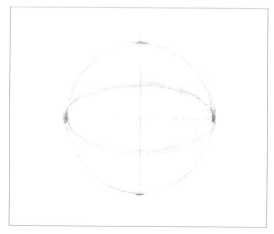

3 在橢圓形上拉出斜線。

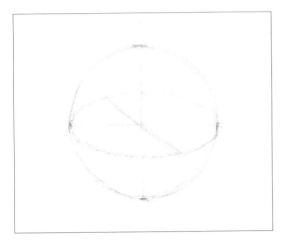

4 在縱線上畫出橢圓形，大小要和橫向的橢圓形一樣。

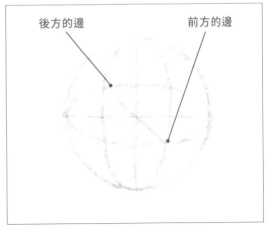

後方的邊　　　　　　　前方的邊

5 將前方的邊層疊上 90% 的色值，並和周圍均勻融合。

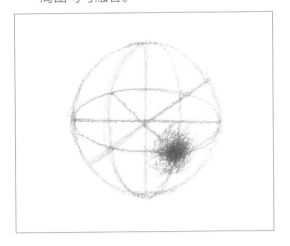

👆 **練習的訣竅**

將球體邊的點（色值 90%）慢慢層疊，讓色值以圓形擴散。

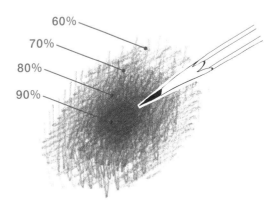

60%
70%
80%
90%

6 拉出和步驟 **3** 相反方向的斜線，在這條斜線上畫出橢圓形。

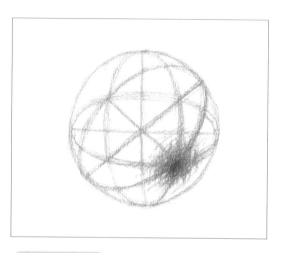

7 將光源設定在左上方，加上色值。可以把步驟 **6** 畫的斜橢圓形當作前方的邊的界線，分別塗上不同的色值。

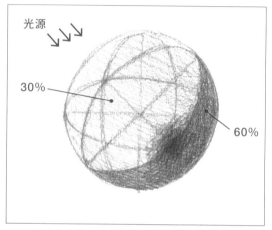

光源

30%

60%

📖 練習的訣竅

色值的 %，可以想像成受太陽光照射的地球，再去決定要用多少色值。最接近太陽的範圍，色值會變成 0%，越離越遠也會自然地越變越深。

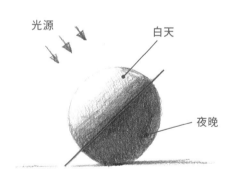

光源

白天

夜晚

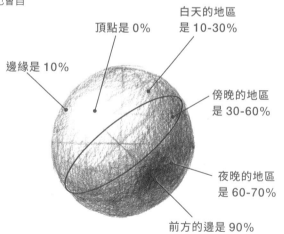

頂點是 0%

白天的地區是 10-30%

邊緣是 10%

傍晚的地區是 30-60%

夜晚的地區是 60-70%

前方的邊是 90%

從側面看球體，光照的範圍會如上圖所示。本單元畫的是從斜上方看的球體，色值會如右圖所示。

8 以前方的邊為起點，讓整體的色值均勻融合，營造出圓潤的球形。

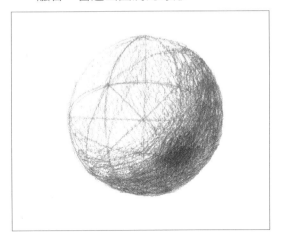

9 用軟橡皮擦擦出反光最亮的部分。

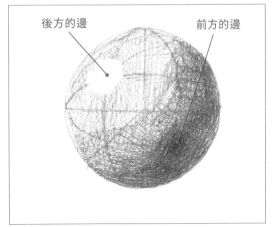

後方的邊　　　　　　　　　前方的邊

10 將反光四周用軟橡皮擦按壓，使其均勻融合。

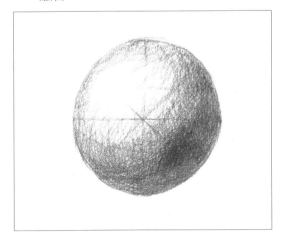

🖐 **練習的訣竅**

用軟橡皮擦將面對光源那一側，擦出色值 0-10% 的圓形。

▲ 將頂點以圓形擦掉，變成色值 0%。若用軟橡皮擦，可以壓扁後輕輕滑過。接著再用 10-20% 的色值將四周均勻融合。

擦去輔助線，畫出底面的陰影就完成了。

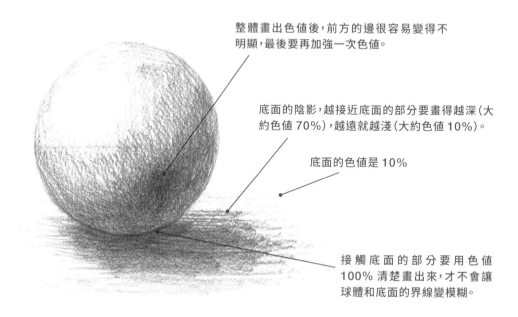

整體畫出色值後，前方的邊很容易變得不明顯，最後要再加強一次色值。

底面的陰影，越接近底面的部分要畫得越深（大約色值 70%），越遠就越淺（大約色值 10%）。

底面的色值是 10%

接觸底面的部分要用色值 100% 清楚畫出來，才不會讓球體和底面的界線變模糊。

📝 動手畫畫看

蛋形

雷根糖

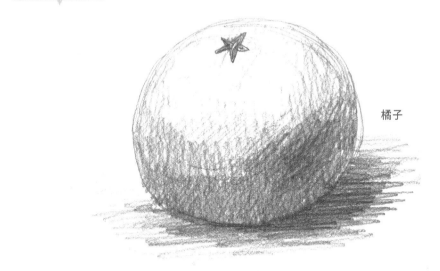

橘子

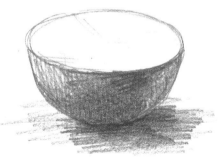

半球體

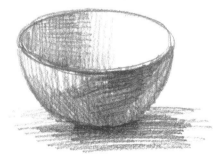

大碗

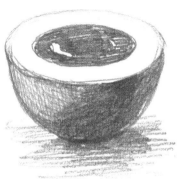

切成一半的水煮蛋

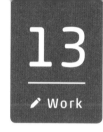
用基本圖形畫醒酒瓶

利用目前學到的基本圖形,畫實際的物品吧!

⊘ 轉換成基本圖形

玻璃製的醒酒瓶,是由圓錐體和圓柱體所構成。畫的時候要考慮到這些基本圖形。

玻璃製的醒酒瓶

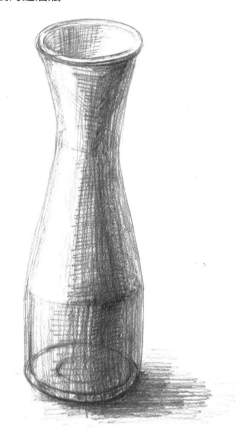

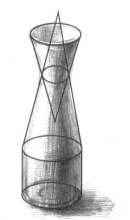

▲ 由基本圖形組合而成。

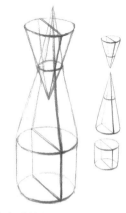

▲ 記住這個形狀再去畫。

⊙ 畫醒酒瓶

1 畫縱橫比例為 3:1 的長方形及中心線，作為輔助線。

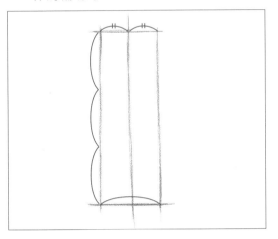

練習的訣竅

從正側面看要畫的題材，從剖面圖就能輕鬆抓出縱橫比例。習慣後就從斜上方往下看的狀態開始畫吧！一開始畫的時候，也可以量好縱橫的比例。

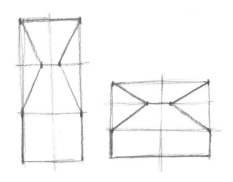

2 在形狀改變的分界線上畫出點，也就是基本圖形組合起來的部分。

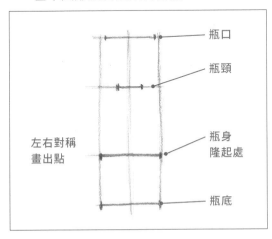

瓶口

瓶頸

左右對稱
畫出點

瓶身
隆起處

瓶底

練習的訣竅

檢查有沒有左右對稱。

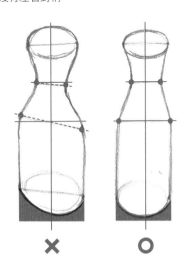

✗　　　○

3 將步驟 **2** 的點，用線條大概連起來。

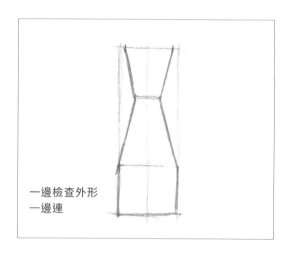

一邊檢查外形
一邊連

練習的訣竅

注意基本形狀再連為佳。

4 畫橢圓形。利用視平線，分別畫出瓶口、瓶頸、瓶身隆起處和瓶底 (請參考第 119 頁)。

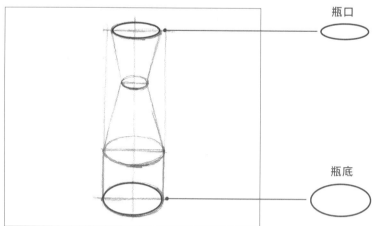

瓶口

瓶底

5 一邊觀察醒酒瓶，同時將線條修整得更流暢。

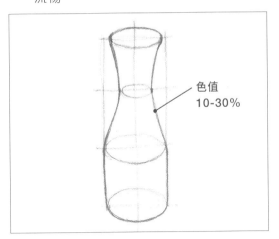

色值
10-30%

6 在橢圓形上拉出斜線。

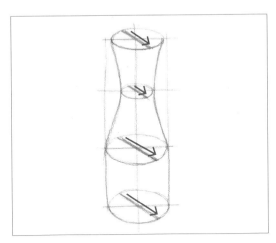

7 將斜線連起來。

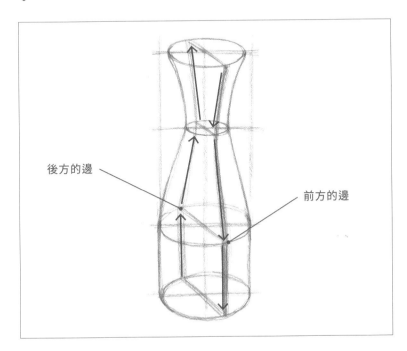

後方的邊

前方的邊

8 畫前方的邊。

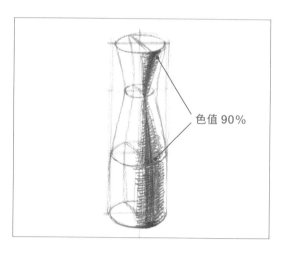

色值 90%

9 如同基本圖形，以前方的邊為中心，將色值往左右均勻融合，中間的空洞（後方的邊）也要畫上色值。

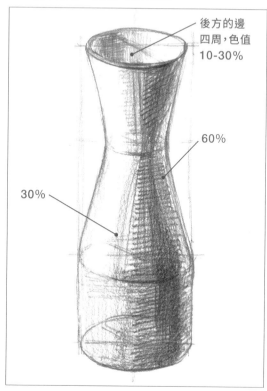

後方的邊
四周，色值
10-30%

60%

30%

☝ 練習的訣竅

色值必須融合到看不出基本圖形連接的界線。

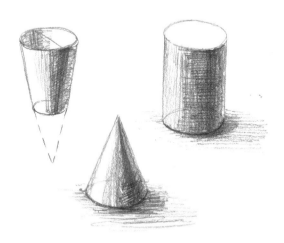

完成 後方的邊四周也畫上色值，就完成了。擦去輔助線，邊緣和瓶底的部分要加強。

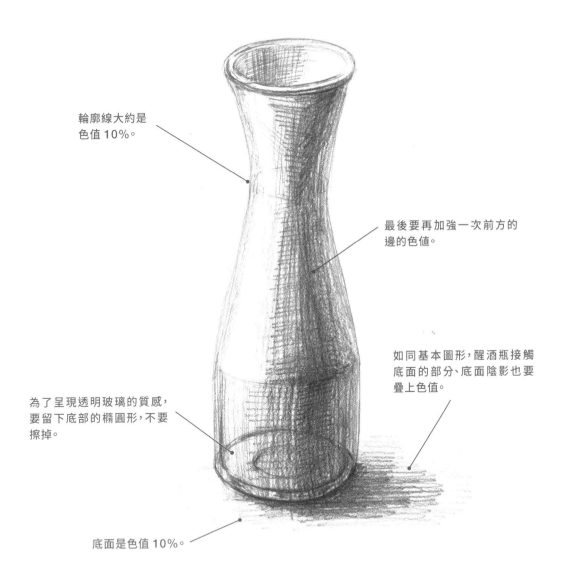

輪廓線大約是
色值10%。

最後要再加強一次前方的
邊的色值。

如同基本圖形，醒酒瓶接觸
底面的部分、底面陰影也要
疊上色值。

為了呈現透明玻璃的質感，
要留下底部的橢圓形，不要
擦掉。

底面是色值10%。

14
✎ Work

用基本圖形畫蘋果

沒有精準形狀的自然物品，只要轉換成基本圖形，就會變得很好畫。

❯ 轉換成基本圖形

蘋果看起來像球體，但大致劃分後，是由四個基本圖
形所構成的。

蘋果

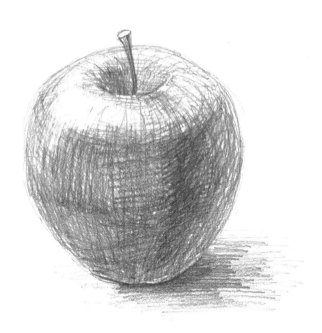

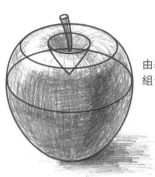

由基本圖形
組合而成。

記住這個形狀
再去畫。

◎ 畫蘋果

1 先畫正方形和中心線，作為輔助線。

☝ 練習的訣竅

中心線不要畫成直線，要畫成沿著果柄（蒂）
的方向，自然連接花萼（果臍）的曲線。

2 在形狀改變的分界線上畫出點。

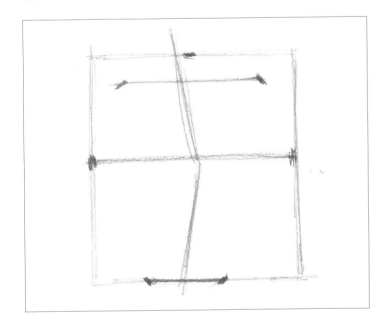

第 **4** 章

畫立體的圖

3 將步驟 2 的點用直線大概連起來。

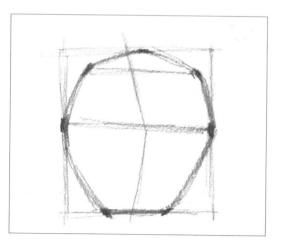

4 在底部、中央隆起處、上方隆起處畫出橢圓形。上方的橢圓形裡，要畫出代表凹陷處的橢圓形。

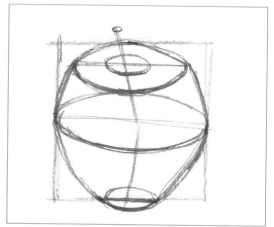

5 在橢圓形上拉出斜線，大概畫出果柄。

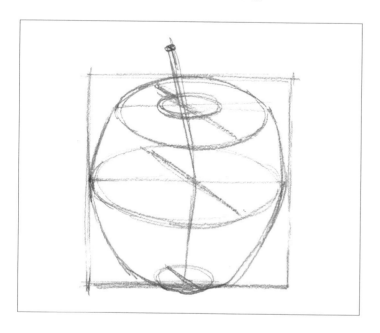

6 將斜線用符合蘋果表面的流暢曲線連起來。

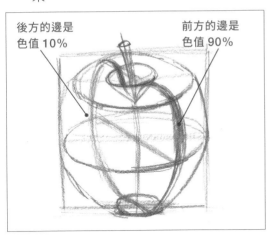

後方的邊是
色值 10%

前方的邊是
色值 90%

🖐 **練習的訣竅**

果柄長出的部分是圓錐狀。畫上步驟 **7-8** 的色值，就能表現凹陷的感覺。

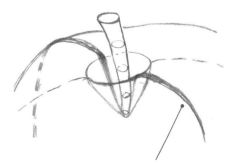

前方的邊會通過凹陷處，
並銜接後方的邊。

7 畫前方的邊，凹陷的邊也要畫出來。

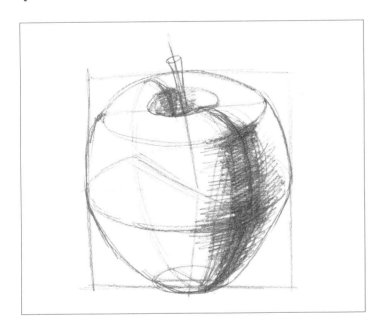

8 將光源設定在左後方，畫上色值。

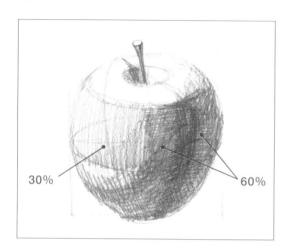

30%

60%

練習的訣竅

蘋果是從中心以放射線狀膨脹，要照這個方向加上色值。此外，為了呈現出立體感，橫向也要加上色值，表現出圓弧度。

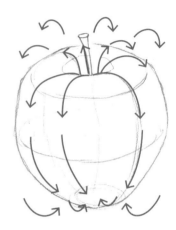

9 繼續畫上色值。一邊注意光源位置和前方的邊，讓整體的色值均勻融合。

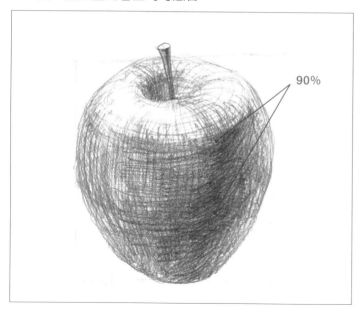

90%

完成 擦去輔助線，畫出底面的陰影就完成了。

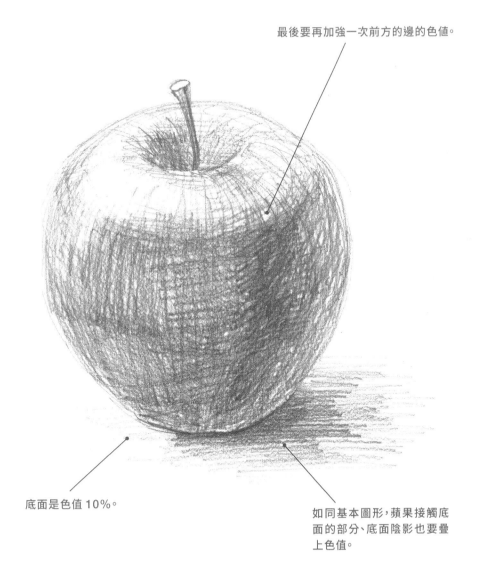

最後要再加強一次前方的邊的色值。

底面是色值 10%。

如同基本圖形，蘋果接觸底面的部分、底面陰影也要疊上色值。

將樹轉換成基本圖形，參考以下步驟畫畫看。

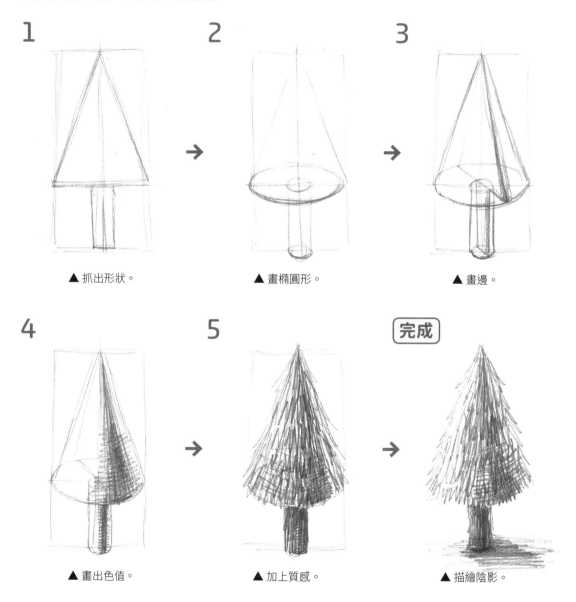

1

▲ 抓出形狀。

2

▲ 畫橢圓形。

3

▲ 畫邊。

4

▲ 畫出色值。

5

▲ 加上質感。

完成

▲ 描繪陰影。

參考以下步驟，畫出咖啡杯吧！

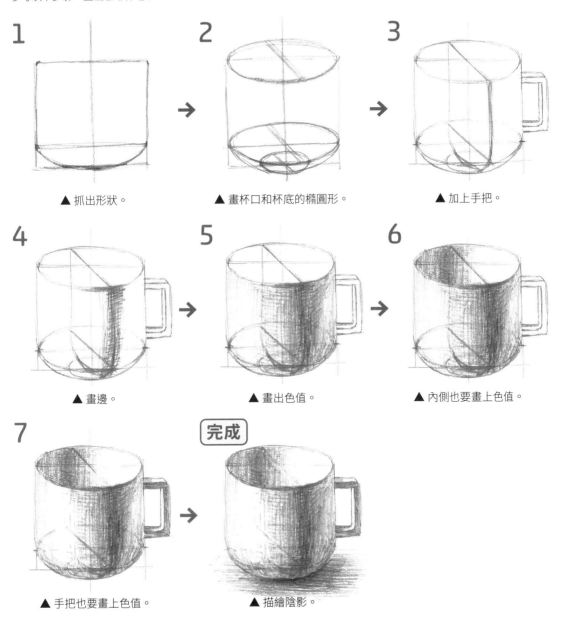

1
▲ 抓出形狀。

2
▲ 畫杯口和杯底的橢圓形。

3
▲ 加上手把。

4
▲ 畫邊。

5
▲ 畫出色值。

6
▲ 內側也要畫上色值。

7
▲ 手把也要畫上色值。

完成
▲ 描繪陰影。

將各種物品轉換成基本圖形，動手畫畫看吧！

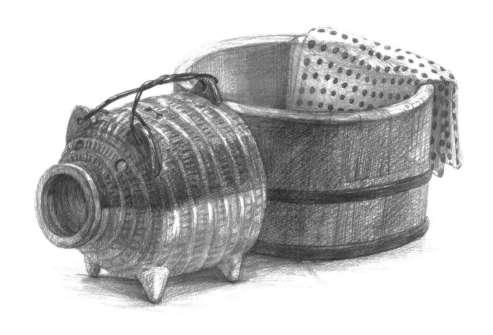

將身體豎起來後
思考

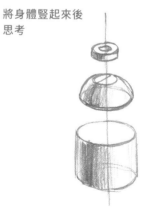

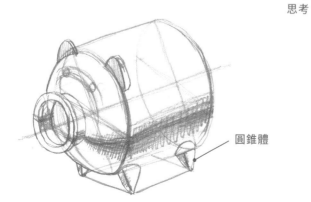

圓錐體

將各種物品轉換成基本圖形，動手畫畫看吧！

[石膏像素描]

即使是形狀複雜的白色物品，只要記住基本圖形和色值的道理，就能畫得很立體。

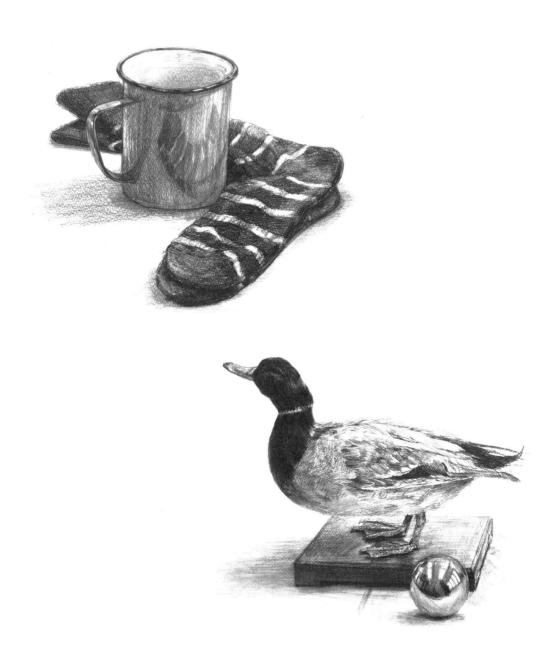

[靜物素描]
掌握基本圖形的組合，可以畫出各式各樣的物品。

瞭解後就會畫葡萄酒杯

　　畫圖不只是原封不動地描繪對象（主題）展現在表面的外觀。對主題有多深入的瞭解，是否知道形狀與功能、製作的理由、甚至是時代背景，畫出來的圖就會變得更逼真。以葡萄酒杯為例，它是由盛裝飲料的部分（杯身）、支撐酒杯的底座（杯座）、以及銜接杯身和杯座的長手把（杯梗）所構成的。杯身呈現球形，為的是轉動杯中的葡萄酒來享受酒的香氣；杯梗是長長的圓柱狀，為的是不要讓注入杯身的酒被人的手溫熱。此外，杯座是扁平的圓錐狀，這樣酒杯才能穩定地放在桌上。葡萄酒杯的形狀是來自這些理由。

　　葡萄酒杯經常作為繪畫主題，相較於同為酒類的威士忌杯、日本酒的一升瓶、或是啤酒杯，它呈現出的感覺更優雅。深入瞭解這些資訊後再畫，單單一只葡萄酒杯，也能表現出個性或故事。

　　對主題的研究和觀察有多深入，不只是在繪圖技法上，在表現手法上也會產生差異。

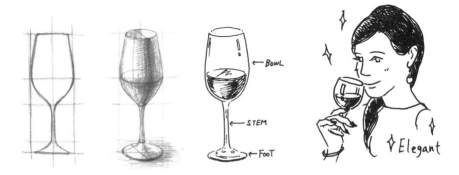

第 **5** 章

畫情景

組合目前學到的形狀和技法,按部就班畫出
情景。一起學習將想傳達的事,轉換成圖畫
的訣竅吧!

明白風景的畫法

風景乍看很複雜，利用每一個要素的組合，就能順利地畫出來。

❯ 分解風景

這張圖是組合目前學到的形狀和技法，用平面方式所表現的風景。分解每一個要素，參考下一頁的「動手畫畫看」，自己也來試試看吧！

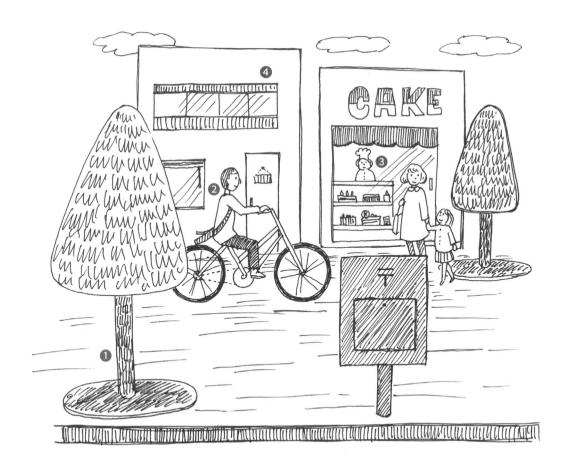

❶ ○、△和□的組合，再加上質感。樹木要改變大小，表現出景深。郵筒是紅色的，用黑色單色塗滿，也能表現出郵筒的感覺。

❷ 第2章的腳踏車，加上第3章的人物的組合。突然要畫人物有點困難，可以用火柴人拉出輔助線。

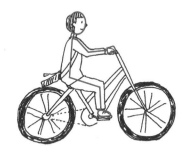

❸ 複習第3章的人物。利用服裝表現職業，或者畫出大人與小孩，就能讓風景出現各式各樣的人物。

❹ 也可以利用窗戶位置及大小的不同，畫出不一樣的建築物。將大的東西畫小，就能呈現出景深。

👆 **練習的訣竅**

兩樣物品重疊在一起的時候，不需要太介意重疊的順序。
若真的很介意，事後再把看不到的地方擦掉就好。

第**5**章

畫情景

在畫了水平線和太陽的素材上，自由添加要素，畫出
情景吧！

沙漠
金字塔
綠洲
駱駝

海
積雨雲
海鷗
船
魚
帆船

👆 **練習的訣竅**

靠近前方的東西要畫大，遠處的東西要畫
小一點。駱駝或鯨魚這種從未畫過的東
西，最好上網搜尋，看過後再畫。

沙漠（範例）　　　　　　　　海（範例）

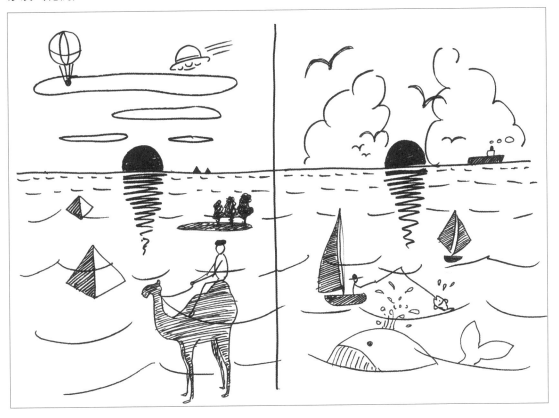

畫有人物的風景

組合目前學到的物品、人物和地點,試著畫出一張圖吧!

● 描繪風景與人的行動

利用一點透視法,畫出在咖啡店放鬆休息的人。一邊在腦海中想像情景一邊畫吧!

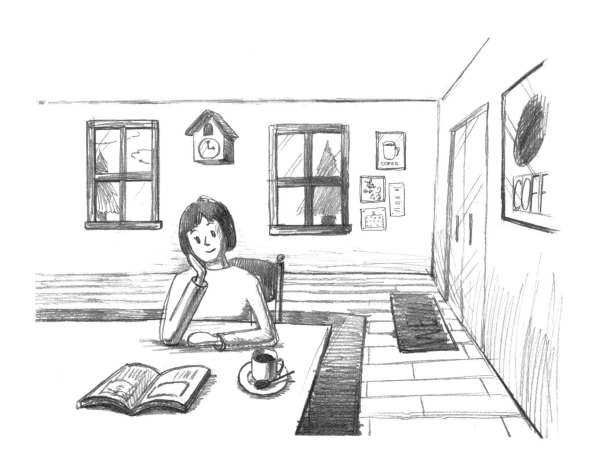

◉ 畫地板和牆壁

1　畫正面的牆壁。角 a 要畫成直角。

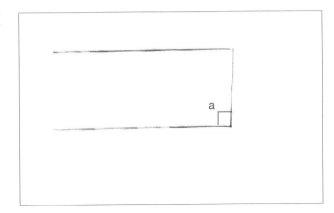

2　決定消失點。在牆壁和地板中間拉出水平線，在靠右的位置畫出消失點。從消失點拉出「右邊牆壁和天花板的界線」(A)，以及「右邊牆壁和地板的界線」(B)。

👆 **練習的訣竅**

決定消失點時，b 的角度要介於 90-180 度之間，畫房間裡會比較好畫。

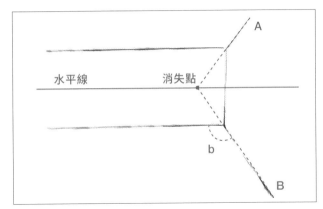

3　畫桌子、門、地毯和木質地板。

👆 **練習的訣竅**

從一個消失點拉出所有的線，就能畫出合乎情理的圖。前方的物品要畫大一點，表現出景深。

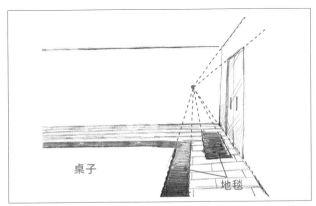

◎ 畫人和物品

1 在桌邊畫上人物。頭的頂點要接近水平線。

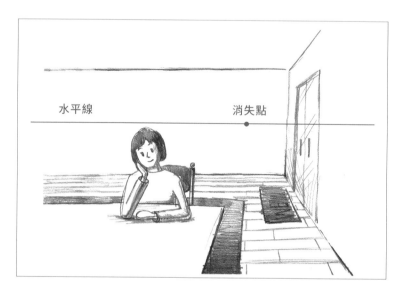

🖐 練習的訣竅

決定好人的輪廓後，就擦掉和人重疊的地板和地毯。

2 在桌子上畫出雜誌和咖啡杯。

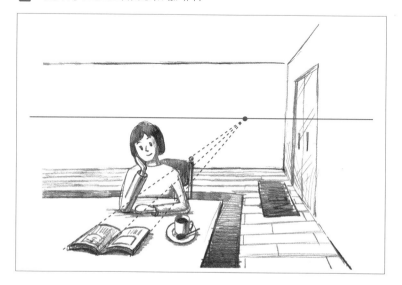

🖐 練習的訣竅

畫物品時，也要沿著消失點拉出去的線畫。

3 在正面牆壁畫上窗戶和時鐘。

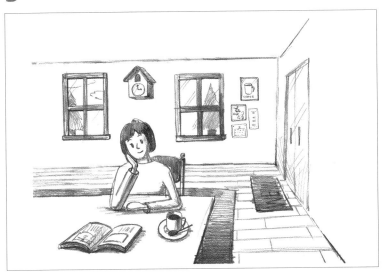

☝️ 練習的訣竅

畫出窗外看得見的小樹木，表現出景深。此外，時鐘那種有厚度的物品，要沿著消失點去畫。

完成 加深牆壁下方，補上不足的線條後就完成了。

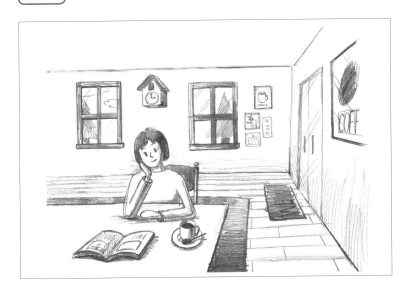

03

畫立體的風景

運用目前學到的兩點透視法,介紹畫風景的步驟。

◎ 用兩點透視法畫街景

本單元要用鉛筆和尺畫出街景。這裡只會介紹基本的思考方式,運用目前學到的技法,
靠自己的力量完成作品吧!

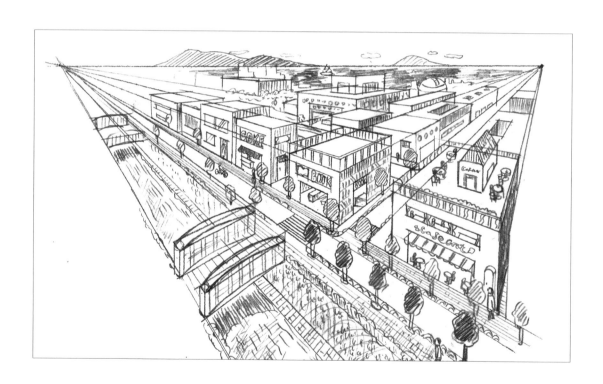

1 參考第112頁長方體的畫法，畫出位於中心的建築物外形。

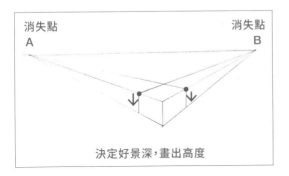

消失點 A

消失點 B

決定好景深，畫出高度

2 加上門窗。門和窗戶的上下邊，要筆直連接到消失點，左右的縱邊要畫成垂直。

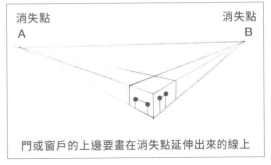

消失點 A

消失點 B

門或窗戶的上邊要畫在消失點延伸出來的線上

3 按照同樣的方法，利用消失點畫建築物和道路。

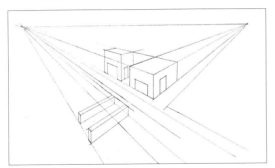

完成　畫上樹木和建築物的裝飾，就能畫出具體的街景。

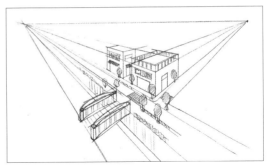

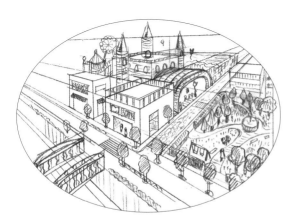

✏️ 動手畫畫看

畫不同高度的建築物、橋樑或行道樹，創造屬於自己的城市吧！

04
Study

拓展表現的手法

藉由臨摹、理解繪畫，可以培養觀察力和表現力。

❷ 觀賞圖畫

觀察並臨摹許多畫，可以學習「如何表現想表達的事」。這裡我們拿卡拉瓦喬的《聖馬太蒙召》（The Calling of St. Mathew）作為範例，嘗試臨摹與理解。

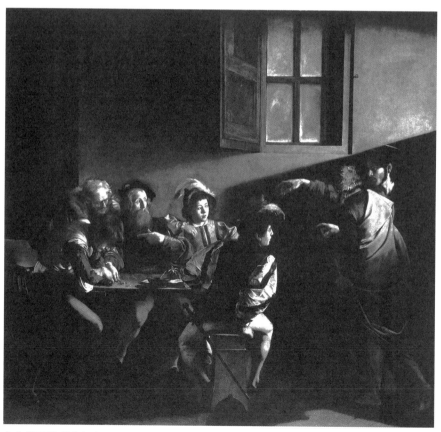

▲卡拉瓦喬（Michelangelo Merisi da Caravaggio）的作品《聖馬太蒙召》（1599-1600 年繪製）。

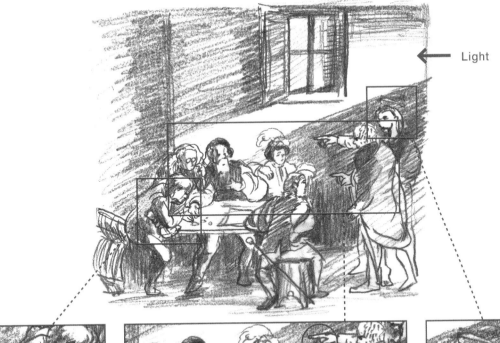

Light

① 最左邊的年輕人用右手摸硬幣，左手握著類似袋子的東西。

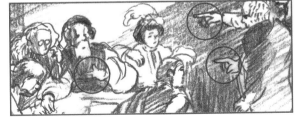

② 用手指的男人，右手摸著硬幣。

③ 畫面右邊的兩人，手指的對象是左邊伸出手指的男人嗎？

④ 最右邊的人物頭上有很像光環的東西，難道是耶穌？

①-④是可以透過描繪去理解的重點，因為動手畫之前必須仔細觀察。

這個情景是耶穌對在稅務局工作的馬太搭話，而馬太回應了耶穌，以馬太被召喚的故事為主題去畫的。

根據最近的研究，由於左後方的年輕人拿著袋子，他很可能就是負責收稅的馬太。

✏️ 動手畫畫看

一邊思考畫裡發生了什麼事，一邊臨摹，可以培養觀察力、思考力、以及傳達力。仔細觀察自己喜歡的照片或畫，動手畫畫看吧！

[Persona 的設定]

組合人、物品、地點並畫下來，分享 Persona（目標族群）的設定時非常有幫助。

[建築物速繪]
利用兩點透視法，可以畫出更逼真的建築物。

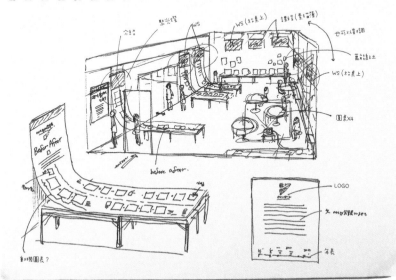

[會場陳列的提案]
可以更具體地分享腦子裡構思的室內感覺。

第 **5** 章

畫情景

Column 6

學會素描後，
也會改變鑑賞繪畫的方式

　　在第 4 章的 Column，我們把繪畫的對象稱作「主題」。這個「主題」是「動機」，意味著畫圖的目的。素描的基礎從仔細觀察主題開始，一邊畫一邊仔細觀察主題，就會有新發現。「畫成圖」會連結到「理解主題」這種實際的感受。當這種發現越來越多，對主題的印象也會隨著改變，加深對主題的興趣

　　就像這樣，透過學習素描的基礎，不只學會「繪畫的訣竅」，也能掌握到「觀察的訣竅」。隨著觀察力越來越提升，不只身邊的物品和風景，連鑑賞繪畫的方式也會改變，同時對作者的創作意圖也能更深入瞭解。例如達文西畫的《蒙娜麗莎》，仔細觀察就會產生「為什麼要畫在很小的畫布上？」、「左右的表情不一樣，左手畫得比較大，理由是什麼？」、「背景的風景是哪裡？」等疑問。若知道這幅畫有非常多的巧妙手法，看起來就會變成截然不同的一幅作品，並產生不同的興趣。

　　達文西說過：「平庸的人，看的時候不專心，精神散漫，聽的時候置若罔聞，觸碰的時候沒有任何感受，吃的時候不懂得品味，毫無意識地動身體，呼吸絲毫不覺香味，走路也不思考。」

　　學會素描的基礎後，你一定會很訝異，連五感的運用方式都變了。

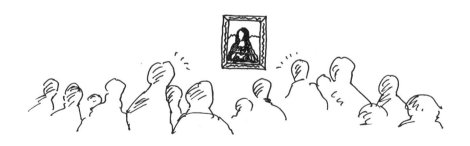

結語

這本書的出發點是「想寫一本過去沒有的素描教科書」。本書的特徵是從完全不會畫的人，到想讓畫技更進步的人，各種程度的人都可以看，盡量不用專有名詞，並選擇比較容易輕鬆達成的題材來解說。此外，素描的解說大多憑感覺，但OCHABI artgym的教練們逐一分解各自擁有的know-how，盡可能把畫法解釋得很仔細。結果就完成了一本嶄新的素描教科書，我非常得意。

看到這裡的讀者，應該已經變得可以用線條快速將想像畫出來給別人看，或者畫出人物搭配背景這種組合過的圖。這麼一來，畫漫畫人物、或是更細膩的寫實作品，肯定能更容易地往自己追求的方向努力。另一方面，就算不踏上繪畫的路，透過畫圖所學會的「掌握物品特徵的能力」、「傳達力」，對任何一個人都很需要。

「素描」這個字有著仔細觀察、收集資訊、並創造新事物的意思。在教育和工作的現場，創意思考或藝術思考這種思考術備受矚目；但探本溯源後，會發現和「素描能力」息息相關。

透過本書，若能讓大家感受到畫圖的喜悅，以及畫圖所擁有的各種效用，那我就再開心不過了。

作者群代表
文田聖二

基本用語集

3 點拿法（第 97 頁）
筆或鉛筆的拿法的一種，和寫字時的拿法相同。用大拇指、食指、中指三點支撐，既穩定且容易拉出線條，畫細節時很好用。

形容詞（第 25 頁）
用言語表達聲音或觸感，像是刺刺的、蓬蓬的、嘩啦嘩啦等。用線條畫形容詞，可以表達質感或狀態。

個性（第 84 頁）
性格、人格、職業、興趣等，一個人物的特有風格。靠著掌握隨身物品或是髮型、服裝、性別等外貌上的特徵去畫，所能表現出的東西。

空氣透視法
用深淺表現越近的東西越深、越遠的東西越淺越模糊的現象，呈現出景深的技法。不只能用在畫山巒等遠處的風景，表現立體感時也能派上用場。

光源
太陽或照明等發出亮光的源頭。依據順光或逆光等光源位置的不同，題材給人的印象也會隨之改變。設定光源方向可以更容易表現立體感或景深。

消失點（第 106 頁）
企圖將位於平行線的實際物品，畫成非平行的時候，該線條與視平線上交叉的那一點。定好消失點，可以讓圖裡的物品變得更合理。

頭身（第 63 頁）
人體各部位或整個身體的相互關係。瞭解頭身後，就能更容易抓出比例。頭身會隨年齡變化，畫不同人物時會派上用場。

速寫
短時間內描繪人物、風景和物品。有時候也會將速寫細畫後變成一幅作品。描繪腦海中的想像，稱作創意速寫。

正中線（第 59 頁）
主要是從生物的身體正中央的頭頂處縱向通過的線。掌握正中線就能表現出人體活動的中心。

靜物（第 153 頁）
相較於人物和風景，靜物指的是花草、器物、果實等靜止不動的東西。常作為繪畫題材。

石膏像（第 125 頁）

主要指希臘雕像（例如：米洛的維納斯）或文藝復興時期的雕刻，利用石膏這種礦物去塑型的東西，是美術的基本教材。

素描

源自拉丁文 designare，有展現計劃或想法的意思。「design」也是來自相同的語源，將看到的東西或構想畫下來並傳達給別人的圖。

透視圖法（第 106 頁）

遠近法的一種。利用一點、兩點、三點等消失點，畫出立體感或景深的技法。這是為了將眼睛所見的事物或想法，正確臨摹在圖裡的技法。

軟橡皮擦（第 104 頁）

比塑膠橡皮擦軟，像黏土一樣可以自由塑形。畫素描時不只用來修改，也當作修白的工具。

Pers（第 106 頁）

Perspective（透視圖法的英文）的簡稱，代表景深的字彙。有時也指「有套上透視」、「反透視」之類的遠近感。

色值（第 98 頁）

將白（0%）到黑（100%）為止的深淺變化，用具體數字來表示。用法是「用色值 30% 去塗」。

徒手拿法（第 97 頁）

鉛筆拿法的一種。自由擺動手腕和手肘，將鉛筆筆芯的芯腹貼近紙張，塗大面積時非常方便。拿鉛筆時不要出力，才能運用手腕的力氣。

基本圖形（第 94 頁）

將○△□立體化的球體、圓錐體、長方體和圓柱體。將世上的物品轉換成基本圖形，就能截取得更立體。

輔助線

素描時用來畫形狀的基準線，也稱作 guideline。畫淺一點，事後要擦掉也比較簡單。畫習慣後，不需要輔助線也畫得出來。

輪廓線

沿著外形勾勒，東西和背景的分界線。可表現該物品的形狀之印象或特徵。也可以藉由線條的深淺不同，呈現出立體感或景深。

監修 & 作者簡介

 OCHABI Institute

御茶之水美術學校
御茶之水美術專門學校
OCHABI artgym

監修者

服部浩美
OCHABI artgym 創立人
OCHABI artgym 長
OCHABI Institute 理事長

創立 OCHABI artgym，開發 OCHABI artgym 課程及培育指導陣容。現在也致力於培育新的創意人才及環境。

服部乃摩
OCHABI artgym 創立成員
OCHABI Institute 理事

創立 OCHABI artgym，開發 OCHABI artgym 課程及培育指導陣容。OCHABI artgym 命名者。現在也致力於指導學生，培育國際化的創意人才。

清水真
OCHABI artgym 創立成員
OCHABI Contents Director

運用參與過 HONDA、富士急樂園、SUNTORY、朝日啤酒、SUZUKI 等大企業廣告策略的經驗，指導 OCHABI Institute 的教育方針。同時致力於文部科學省的「培養成長分野等重要專業人才養成之戰略推進事業」。

作者

文田聖二
副 OCHABI artgym 長

東京藝術大學研究所美術研究科壁畫研究室畢業。培育 OCHABI artgym 的教師陣容，並出版著作。負責多數企業的研修課程，也以造型作家的身分致力於展覽規劃及繪畫指導。

末宗美香子
OCHABI artgym 教師

東京藝術大學研究所美術研究科設計專攻畢業。OCHABI artgym Coach 的一員，負責指導學生。同時也是作家，以「人」為主題進行創作，在個人展覽或團體展覽上發表作品。

芹田紀惠
OCHABI artgym 教師

東京藝術大學研究所美術研究科設計專攻畢業。OCHABI artgym Coach 的一員，負責指導學生。同時也是作家，以「櫻花」、「美女畫」為主題進行創作，在個人展覽或團體展覽上發表作品。

青木陽子
OCHABI artgym 教師

武藏野美術大學造型學部藝術文化學科畢業。OCHABI artgym Coach 的一員，負責指導學生。同時也是作家，以「植物」、「微生物」為主題進行創作，在個人展覽或團體展覽上發表作品。

一支筆就能開始的素描課【視角篇】

從一條線開始的邏輯素描技法，沒有繪畫天賦也能畫出傳達力、空間感！

作　　者	OCHABI Institute
譯　　者	游若琪
主　　編	王衣卉
行銷主任	王綾翊
全書設計	Anna D.

第五編輯部總監	梁芳春
董事長	趙政岷
出版者	時報文化出版企業股份有限公司
	108019 臺北市和平西路三段二四〇號

發行專線	（02）2306-6842
讀者服務專線	（02）2304-7013、0800-231-705
郵撥	19344724 時報文化出版公司
信箱	10899 臺北華江郵局第99信箱
時報悅讀網	www.readingtimes.com.tw
電子郵件信箱	yoho@readingtimes.com.tw
法律顧問	理律法律事務所　陳長文律師、李念祖律師
印刷	和楹印刷有限公司
初版一刷	2022年3月18日
定價	新臺幣480元

一支筆就能開始的素描課【視角篇】
/OCHABI Institute作；游若琪譯. --
初版. -- 臺北市：時報文化出版企業股
份有限公司, 2022.03

180面；18.2×21公分

ISBN 978-626-335-102-8（平裝）

1.CST: 鉛筆畫 2.CST: 素描
3.CST: 繪畫技法

948.2　　　　　　　　　　　111002182

SEN1PONKARA HAJIMERU TSUTAWARU ENOKATIKATA LOGICAL-DESSAN NO GIHO
by OCHABI Institute
Copyright © 2018 OCHABI Institute.
All rights reserved.
Original Japanese edition published by Impress Corporation

Traditional Chinese translation copyright © Chinese Times Publishing Company
This Traditional Chinese edition published by arrangement with Impress Corporation
through HonnoKizuna, Inc., Tokyo, and Keio Cultural Enterprise Co., Ltd.